U0006241

This Book Belongs To

這本書屬於：

Hush! Hush! Now listen –
do you hear that tell-tale sound?
It's the music of writing on paper
from the days when penmen were found.
And if you look really hard, you'll see him
as he sits in that empty, worn chair;
he's looking inside a bound scrapbook
that also once was there.

His pen rests by a brass inkwell
as if poised and ready to write,
and you know the penman is happy
as he reads in the amber light.
Yes, close your eyes and listen
to the tales that once were told;
tales of a grand, old penman,
as time and the past unfold...

– Michael R. Sull, from Poems of a Penman

美國國寶級大師為你量身訂製

American Cursive Handwriting

英文書寫體
自學聖經

字形分析 × 肌肉運用 × 運作練習

經歷百年淬鍊的專業系統教學，讓你寫一手人人稱羨的美字

Michael Sull
邁克・索爾
—— 著 ——

Debra Sull
戴博拉・索爾
—— 著 ——

王豔苓
—— 譯 ——

The Value of Handwriting

In this 21st century, handwriting continues to be as important today as it has been in the past, for the instruction of penmanship at a primary grade-level remains a foundation of basic education. The efforts of teachers to nurture motor-skill development with the process of translating thoughts into written language will always be a vital step in the literacy training of our children. This necessary aspect of communication and expression is both spontaneous and individualistic. Conversely, it can never be as immediate or personal when interpreted through electronic means, since handwriting is inherently a human endeavor, without mechanization. The value of handwriting is, therefore, beyond any quantitative measure, as all human qualities are. It is a fundamental skill that provides inestimable service throughout a person's lifetime, and never fails to be as singular as a fingerprint of the writer, or as unique as their own voice.

— Michael Sull

CONTENTS

·推薦序·

書法，或說手寫，開了一扇窗讓讀者得以窺探書寫者的想法。從字跡、手稿中我們可以了解書寫者的思想與個性，世上沒有其他溝通方式做得到。

然而近三十年來，因為使用鍵盤及滑鼠的教學成為主流，書寫體的重要性逐步降低。根據研究報告顯示，受到這股趨勢影響，字跡潦草導致在工業上損失了數百萬美元的收入。一位受人敬重的手寫教師華特‧巴布博士（Dr. Walter Barbe），在一九九○年初時，寫信給國際書法大師及教師協會（IAMPETH），他認為學生的書寫體與理解力、自尊心和最終成績都有顯著相關。然而，現在許多教育者卻抱持著不同意見，他們認為手寫是一種陳舊的溝通方式，而書法更是不合潮流的技能，不過是必要之惡。

這是多麼令人哀傷的觀念。今日，教授書寫體的問題在於可靠且深入的基礎教材很少。要怎麼做才能讓手寫再度受到重視呢？

在十九世紀轉換到二十世紀時，出現了許多的信函課程。高等教育機構，也就是商業學院，不僅教授商業運作，同時也教商業書寫，並引導激發出了不同的書寫風格。這些風格首先讓人聯想到的就是，以史賓賽（Spencer）、湯布林（Tamblyn）及帕爾瑪（Palmer）為名的字體。而簡化過的學習方式，讓帕爾瑪體最後成為現代書法的標準。但隨著美國逐漸強大，我們的國家只專注於未來的發展，丟下了許多過往建立好的學習領域。首當其衝的受害者就是書法。

現在進入了新的世紀，一套全新的書寫教材也降臨在我們眼前。我不僅感到興奮，更是懷抱著極大的熱情。我和邁克‧索爾的友誼長達十五年之久，要我說「誰最有資格來撰寫現代的書寫教材？」就是這位繼承了過去兩個世紀的書寫傳統，並且享譽國際的英文書法大師索爾。他帶給我們這套詳盡的書寫教材，讓老師與學生、家長與孩子都能獲益。

即使在我任職白宮御用書法家的第三十個年頭，第一家庭的賓客們收到手寫信封時，仍會給予我熱烈的讚美。

手寫是一個人個性的延伸。就像你想在照片裡看起來最好看一樣，你的手寫字也應該要呈現出最好的你。這本書的目的就在於此。

英文書法大師理查‧馬佛勒（Richard T. Muffler）
1997、1998及2007年國際書法大師級教師協會（IAMPETH）主席
1997年任職白宮御用書法家

歡迎你來到英文書寫體的世界。

這本《英文書寫體自學聖經》當中的資訊豐富，包括探討手寫的本質、教學技巧及練習範本，並附錄有使用鋼筆的方式等其他資訊。我的目的是出版一本現在市面上最完整且詳盡的書寫體書籍。為了讓讀者更了解我設計這本書的初衷，在這裡先對整個架構稍稍做些說明。

本書由書寫體文章範例開始，在後面的練習中可以派上用場。接著是大小寫字母和數字的範例。

第1章和第2章進入手寫這個主題和出版此書的目的。第3章是關於皮萊特・羅傑斯・史賓賽（Platt Rogers Spencer，人稱美國手寫之父）的介紹和從他的書法變化出的各種樣式。第4章是最重要的，裡面詳盡地介紹了英文書寫體的技巧，像是坐姿、手的位置、紙的移動、寫字的範圍和字母與數字的細節解說。

以上提到的內容都是為了讓讀者對手寫，尤其是英文書寫體有一個概括的認識。這些資訊從小學生到成人都同樣適用。

第5章開始實際進入「寫」的階段。這一章所使用的練習已經超過一個世紀之久。包括成人，任何年齡段的學生都能進行這些練習，目的在幫助你在使用手和前臂時養成「肌肉記憶」，才能隨時隨地毫不費力寫出優雅的字。在第7章的練習課表會列出建議該如何使用這些練習。

第6章解釋了練習範本中不同比例的書寫。當你對肌肉的控制愈來愈好，就能從只會寫大字，進步到自在地寫出一般比例大小的字（八分之一英寸小寫字高），最後可以寫出日常生活適用的小字（十六分之一英寸小寫字高）。練習範本就是為了讓學生能自然地朝向這個目標邁進而設計的。

第7章的練習課表是為了全年齡層而設計的。這個章節有練習範本可以練習書寫，內容循序漸進。練習範本第1組都帶有格線，練習比例較大的字母和單字，學習正確的字母大小和斜度。後續的練習範本，則把字體大小縮減到約十六分之一英寸的小寫字高（書寫效率和易讀性俱佳的書寫尺寸），再逐漸減少輔助字高和斜度的虛線。目的是讓你能在一條橫線上寫出比例最佳的字。因為人終其一生大部分都是在一條橫線上寫字，沒有字高和斜度線輔助。這本書中練習範本和練習課表中的建議，都是有系統地讓你達成這個目的。

附錄中有練習範本中使用的格線樣張和其他有價值的資訊。附錄1是這套課程中用的空白練習格式，影印後可以供練習使用。

附錄2是許多喜好手寫者感興趣的主題，就是如何使用鋼筆。

附錄3則是額外的兩種書寫體寫法，「連續小寫t」和「帕爾瑪大寫F」，這是在我孩童時期學過的，但後來都被一般的書寫體取代而消失了。我自己非常喜歡用這兩種寫法，因為可以寫得很快，

並且可以添加些優雅與即興書寫的味道。這只是提供你兩個額外的選擇，用或不用都由你決定。

· 摘要 ·

設計這本教材的初衷是希望讓讀者了解書寫的歷史和功能，以及藉由練習特定技巧進而掌握這門藝術。到今日，書寫之於個人的價值在於溝通。練習課表能夠循序漸進幫助你練習書寫技巧，認真練習，最後終能寫一手美字。

現在就讓我們開始這段愉快的旅程。

英文書寫體
文章範例

Marvelous Anticipation

There is a marvelous anticipation I feel, as I ready myself to write, for I know that in a moment, I shall be on a journey of language and emotion that will take me anywhere I wish to go. It is an exciting adventure that I cannot wait to begin — to think of the privilege I have in choosing the most special words without cost, that, through the movement of my pen, I can speak to someone else in my own voice, and in my own way. The sheer joy of it overwhelms me. In this hectic world, handwriting affords me a sense of calm, allowing moments of privacy, personal expression and communication with another human soul. There is no machine between my thoughts and the paper upon which I write; the person whom I address will interpret thoughts formed by my own hand. They will see me and hear my own voice — my signature will be in every letter, every word, and on every line. They will know that no one else but me sent it; that only I said exactly what I wrote for no one else but them. And except for distance, we can look into each other's eyes, touch each other's hand, and not be apart.

— Michael R. Sull

The Land of Beyond - by Robert W. Service

Have ever you heard of the Land of Beyond
that dreams at the gates of day?
Alluring it lies at the skirts of the skies
and ever so far away.
Alluring it calls: "Oh, ye the yoke galls
and ye of the trail overfond,
By saddle and pack, by paddle and track,
let's go to the Land of Beyond."
Have ever you stood where the silences brood
and vast the horizons begin
At the dawning of day to behold far away
the goal you would strive for, – and win?
Yet, ah! in the night when you gain to the height
of that vast pool of heaven, star-spawned,
afar and agleam, like a valley of dream,
still mocks you – a Land of Beyond?
Thank God! there is always a Land of Beyond
for us who are true to the trail;
A vision to seek, a beckoning peak,
a fairness that never will fail.
A pride in our soul that mocks at a goal,
a manhood that irks at a bond,
Yet, try how we will, unattainable still,
behold it – the Land of Beyond!

Conjecture

Considering the stasis between Celestial Asterism and tectonic forces originating from Suboceanic regions, one must conclude that if portions of the earth's Xerothermic Ecosystems were infused with Hydrous Gelatin derived from photophosphorylation in the Spencerian process of Tertiary Fusion, surely the change in our planet's Physiognomy would dramatically be altered to the extent that Fish would ride bicycles, and Monkeys could Sing!

- Dr. I. C. Ovals, from Scientific Spencerian

The Old Scrapbook

Twas an old scrapbook in the parlor there
where it lay in the amber light;
a token of time far past its prime
when forgotten hands would write.
Just there - on the desk by the briar pipe rest,
next to a dry inkwell,
where, like in a dream, it said, so it seemed:
"Come closer; I've stories to tell..."

- Michael R. Sull, from Poems of a Penman

-from The Master's Pen

It happened somewhere in the distance,
　　so long ago in the past,
　　the times that were set
　　when the great penmen met
to see who could write well and fast.
They met at the Penmen's Convention,
　　the thrill was to see who'd be there,
　　and wagers were placed
　　to see which Master's face
would be amongst those in each chair.
　　Some, of course, were expected -
　　the leaders and legends of fame,
　　known well and by all
　　as they walked down the hall
by their fondly-remembered nicknames.
"There goes the Dean of Engrossing!"
"See the Pen Wizard standing nearby!",
　　-then voices would ring:
　　"Its the Flourishing King!",
　　as he winked a monocled eye.

-Michael R. Sull, Poems of a Penman

Number 1263

There is no Frigate like a book
To take us Lands away
Nor any Coursers like a Page
Of prancing Poetry.
This Traverse may the poorest take
Without oppress of Toll—
How frugal is the Chariot
That bears the Human soul.
- Emily Dickinson

Observations on Space

Space is very large. It is immense, very immense.
A great deal of immensity exists in Space. Space has
no top, no bottom. In fact, it is bottomless both at the bottom
and at the top. Space extends as far backwards as it does
forward, and vice versa. There is no compass of Space, nor
points of the compass, and no boxing of the compass. A
billion million miles traveled in Space won't bring a person
any nearer than one mile or one inch. Consequently, in Space
it's better to stay where you are, and let well enough alone.
- Bill Nye

英文書寫體
小寫字母範例

英文書寫體小寫字母 · a ·

請遵照箭頭方向書寫字母

某些大寫字母的上端會延伸至此

基線

由此下筆

基線

練習寫寫看

某些大寫字母的上端會延伸至此

基線

基線

範例與練習 下圖斜線表示字母的斜度

基線

基線

某些大寫
字母的上端
會延伸至此

基線　　　　　　　　　　　　基線

英
文
書
寫
體
小
寫
字
母
・
b
・

請遵照
箭頭方向
書寫字母

練習寫寫看

某些大寫
字母的上端
會延伸至此

基線　　　　　　　　　　　　基線

範例與練習 下圖斜線表示字母的斜度

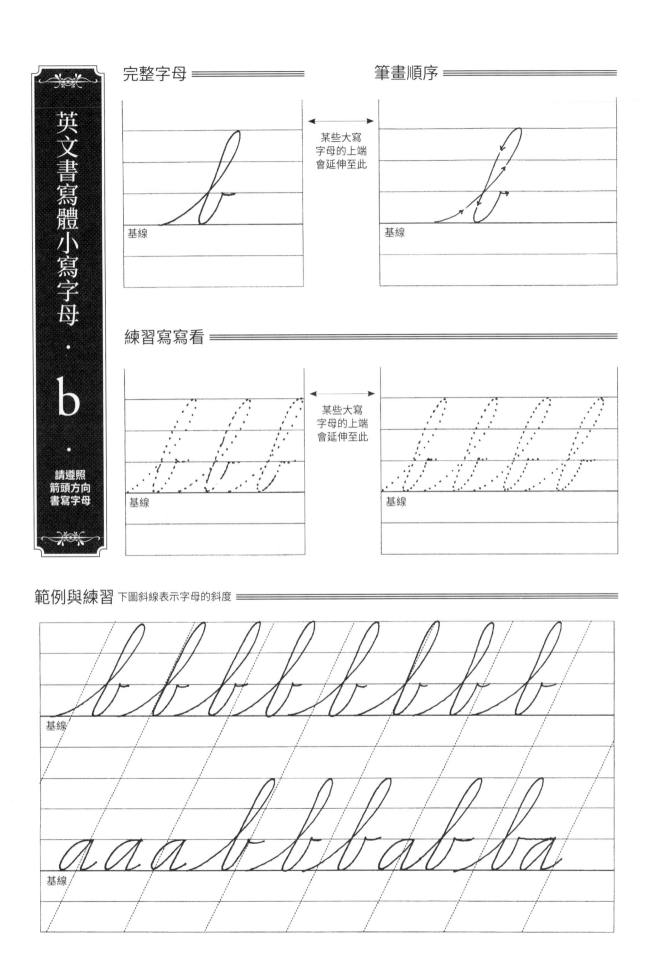

基線

基線

英文書寫體小寫字母·c·

請遵照
箭頭方向
書寫字母

某些大寫
字母的上端
會延伸至此

基線

C

某些大寫
字母的上端
會延伸至此

基線

練習寫寫看 ═══════

某些大寫
字母的上端
會延伸至此

基線

基線

範例與練習 下圖斜線表示字母的斜度 ═══════

基線

c c c c c c c c c c c c c c c

基線

cab cab bac c ccc cba

英
文
書
寫
體
小
寫
字
母
・
d
・

請遵照
箭頭方向
書寫字母

d的上伸部可以是細線或環圈

某些大寫
字母的上端
會延伸至此

上伸部是細線時，往上寫到頂，再直接壓在上伸部
上，往下寫，直到基線處停止

基線

基線

練習寫寫看

某些大寫
字母的上端
會延伸至此

基線

基線

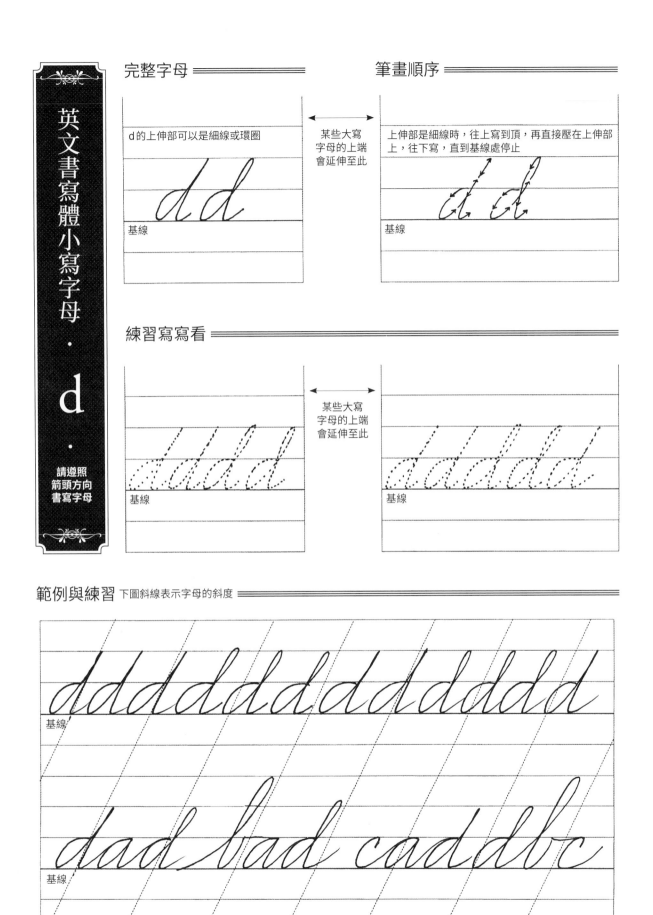

範例與練習 下圖斜線表示字母的斜度

基線

基線

英文書寫體小寫字母範例

英文書寫體小寫字母・e・

請遵照
箭頭方向
書寫字母

基線

某些大寫
字母的上端
會延伸至此

基線

練習寫寫看

某些大寫
字母的上端
會延伸至此

基線

基線

範例與練習 下圖斜線表示字母的斜度

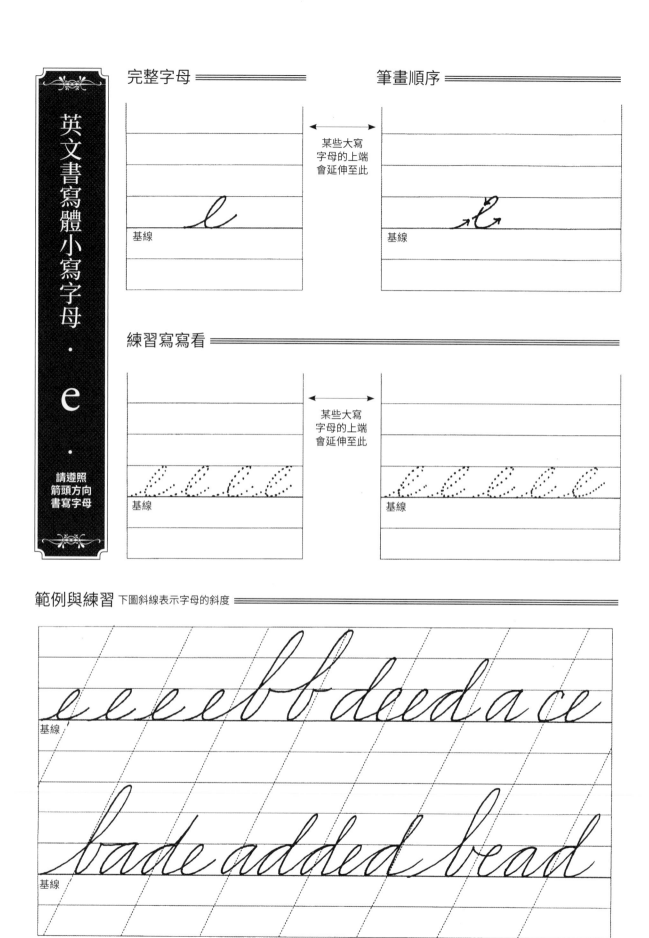

基線

基線

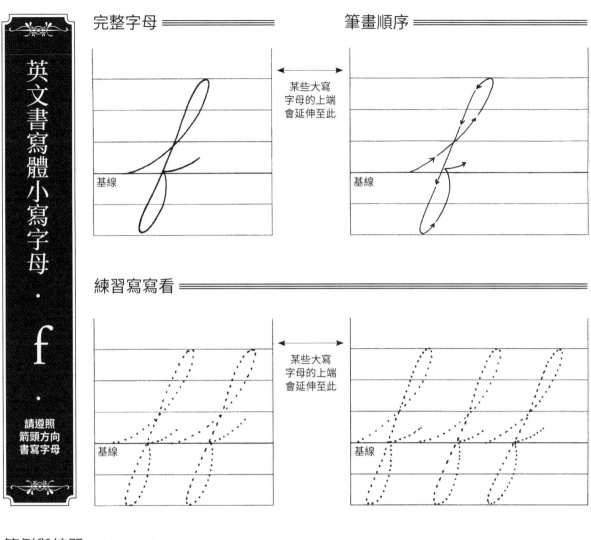

完整字母

基線

某些大寫
字母的上端
會延伸至此

筆畫順序

基線

練習寫寫看

基線

某些大寫
字母的上端
會延伸至此

基線

請遵照
箭頭方向
書寫字母

範例與練習　下圖斜線表示字母的斜度

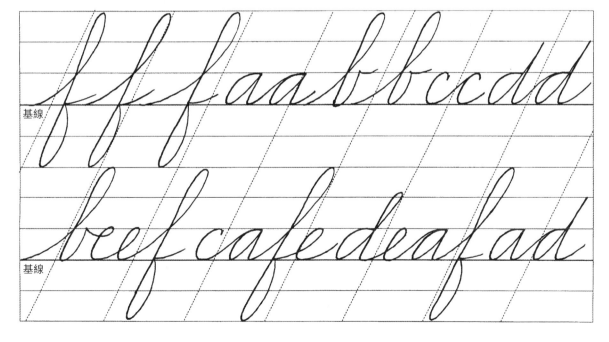

基線

基線

英文書寫體小寫字母範例

英文書寫體小寫字母 · g ·

請遵照箭頭方向書寫字母

基線

某些大寫字母的上端會延伸至此

基線

練習寫寫看 ═══════════

基線

某些大寫字母的上端會延伸至此

基線

範例與練習 下圖斜線表示字母的斜度 ═══════════

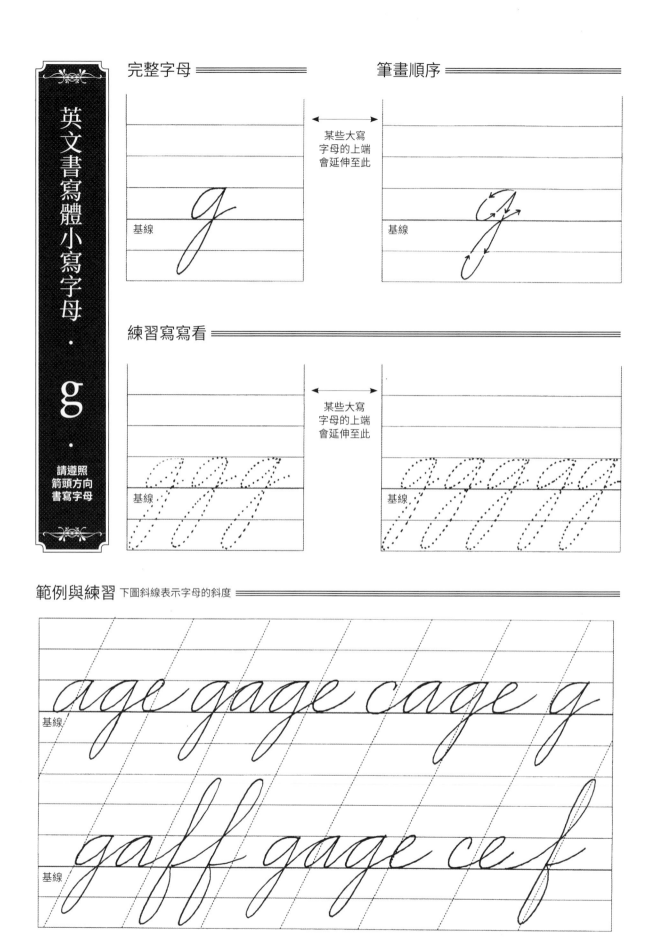

基線

age gage cage g

基線

gaff gage ce f

完整字母

基線

某些大寫
字母的上端
會延伸至此

筆畫順序

基線

某些大寫
字母的上端
會延伸至此

練習寫寫看

基線

某些大寫
字母的上端
會延伸至此

基線

範例與練習 下圖斜線表示字母的斜度

基線

chief ice again

基線

ideal iliac image

完整字母

基線

筆畫順序

基線

某些大寫
字母的上端
會延伸至此

練習寫寫看

基線

某些大寫
字母的上端
會延伸至此

基線

英文書寫體小寫字母 · j ·

請遵照
箭頭方向
書寫字母

範例與練習 下圖斜線表示字母的斜度

基線 jade ajar jiggle

基線 jewel jump jjjj

英文書寫體小寫字母範例

英文書寫體小寫字母・k・

請遵照箭頭方向書寫字母

某些大寫字母的上端會延伸至此

基線

某些大寫字母的上端會延伸至此

基線

練習寫寫看

範例與練習 下圖斜線表示字母的斜度

khaki kayak

ankle knife kin

基線

完整字母

筆畫順序

某些大寫
字母的上端
會延伸至此

基線

基線

練習寫寫看

某些大寫
字母的上端
會延伸至此

基線

基線

英文書寫體小寫字母・1・

請遵照
箭頭方向
書寫字母

範例與練習 下圖斜線表示字母的斜度

lilac hail lake

基線

fleece lace leaf

基線

英文書寫體小寫字母範例

完整字母

筆畫順序

某些大寫
字母的上端
會延伸至此

基線

練習寫寫看

某些大寫
字母的上端
會延伸至此

基線

英文書寫體小寫字母

m

請遵照
箭頭方向
書寫字母

範例與練習 下圖斜線表示字母的斜度

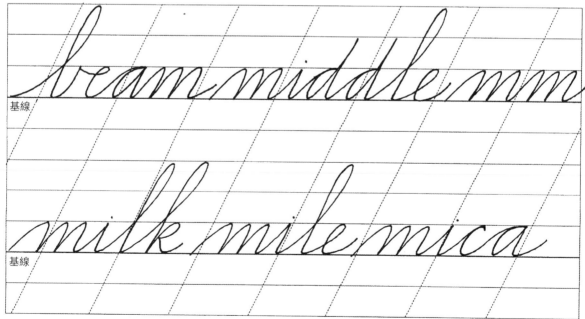

基線

基線

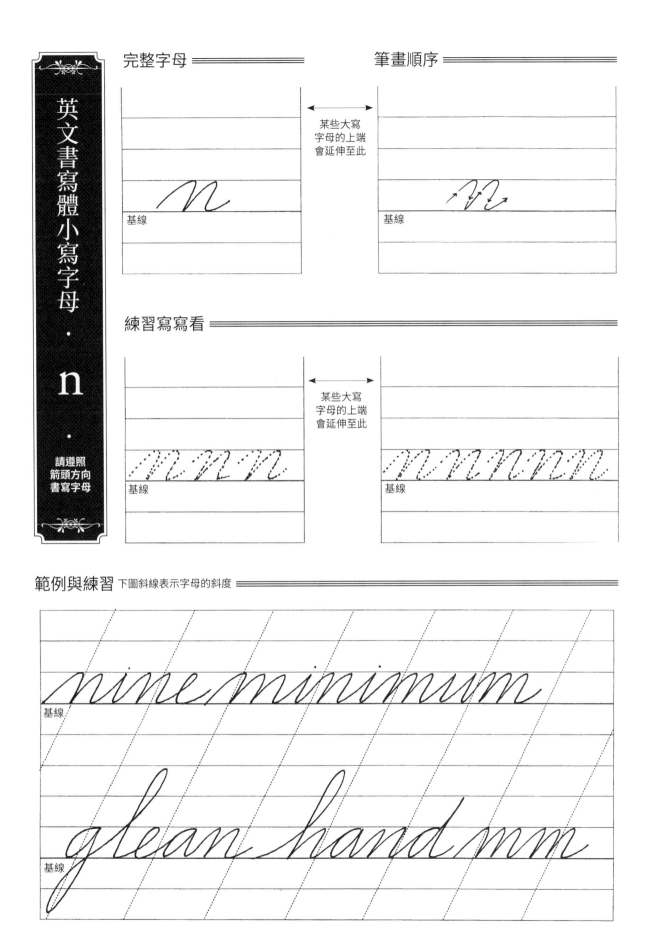

完整字母

筆畫順序

某些大寫字母的上端會延伸至此

基線

基線

練習寫寫看

某些大寫字母的上端會延伸至此

基線

基線

英文書寫體小寫字母 · n ·

請遵照箭頭方向書寫字母

範例與練習 下圖斜線表示字母的斜度

nine minimum

基線

glean hand mm

基線

英文書寫體小寫字母範例

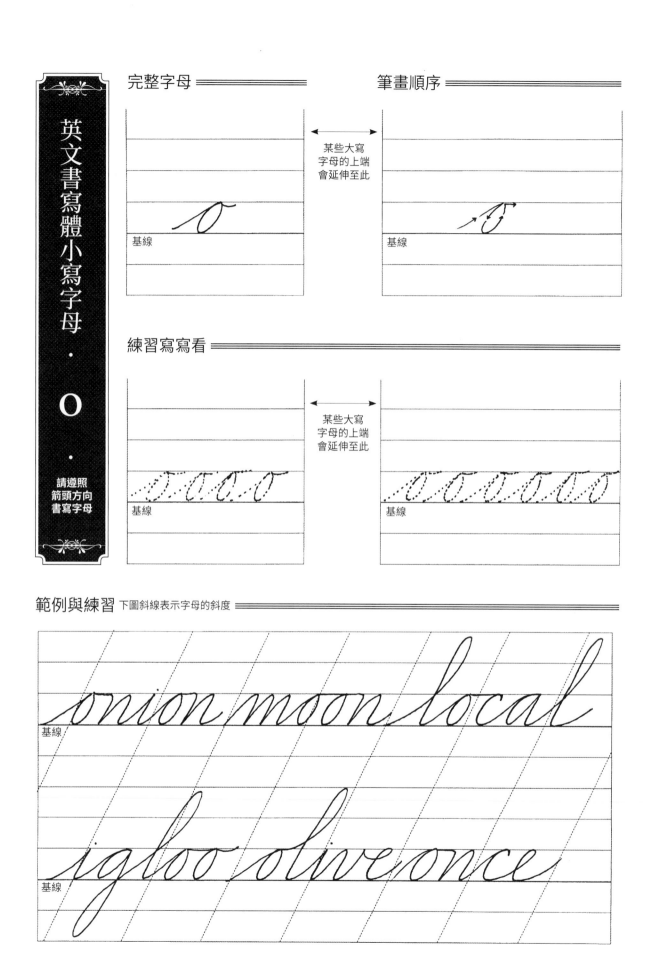

完整字母 ══════

筆畫順序 ══════

某些大寫
字母的上端
會延伸至此

基線

基線

練習寫寫看 ══════

某些大寫
字母的上端
會延伸至此

基線

基線

英文書寫體小寫字母・o・

請遵照
箭頭方向
書寫字母

範例與練習 下圖斜線表示字母的斜度 ══════

基線

onion moon local

基線

igloo olive once

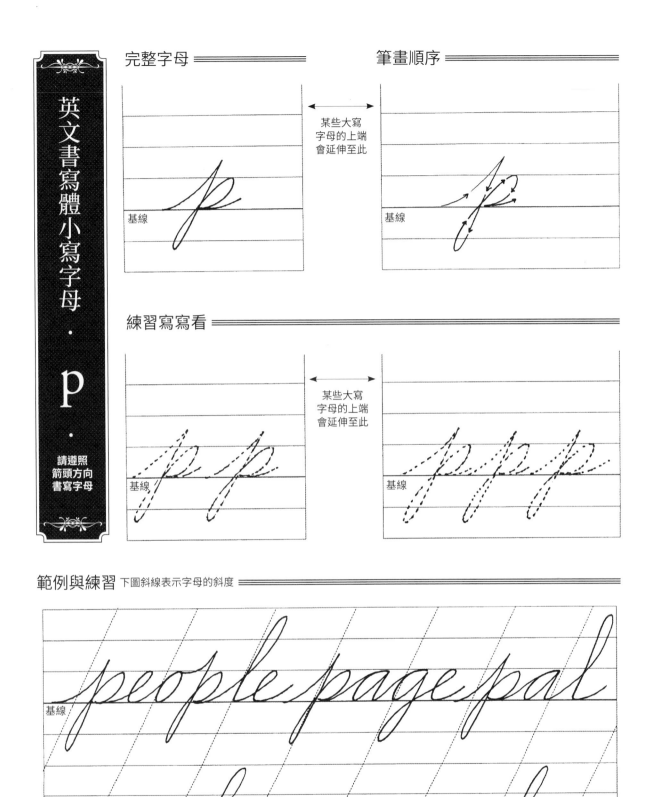

完整字母

筆畫順序

某些大寫
字母的上端
會延伸至此

基線

基線

練習寫寫看

某些大寫
字母的上端
會延伸至此

基線

基線

範例與練習 下圖斜線表示字母的斜度

基線

people page pal

基線

package maple

英文書寫體小寫字母範例

筆畫順序

某些大寫
字母的上端
會延伸至此

基線

英文書寫體小寫字母 · q ·

請遵照
箭頭方向
書寫字母

基線

練習寫寫看

某些大寫
字母的上端
會延伸至此

基線

基線

範例與練習 下圖斜線表示字母的斜度

quick quail quill

基線

qualm quench

基線

完整字母

筆畫順序

某些大寫
字母的上端
會延伸至此

注意字母的頂端要比標準字高要高一些

基線

基線

英文書寫體小寫字母 · r ·

請遵照
箭頭方向
書寫字母

練習寫寫看

某些大寫
字母的上端
會延伸至此

基線

基線

範例與練習 下圖斜線表示字母的斜度

river roar error

基線

receiver regular

基線

英文書寫體小寫字母範例

完整字母

基線

筆畫順序

某些大寫
字母的上端
會延伸至此

注意字母的頂端要比標準字要高一些

基線

在這裡改變方向

英文書寫體小寫字母 · s ·

請遵照
箭頭方向
書寫字母

練習寫寫看

基線

某些大寫
字母的上端
會延伸至此

基線

範例與練習 下圖斜線表示字母的斜度

基線

sincere successes

基線

serious glasses sip

英文書寫體小寫字母・t・

請遵照箭頭方向書寫字母

某些大寫字母的上端會延伸至此

基線

練習寫寫看

某些大寫字母的上端會延伸至此

基線

範例與練習 下圖斜線表示字母的斜度

taste tattle tether

基線

thatch tighten tie

基線

英文書寫體小寫字母範例

完整字母
筆畫順序

某些大寫
字母的上端
會延伸至此

基線

基線

練習寫寫看

某些大寫
字母的上端
會延伸至此

基線

基線

英文書寫體小寫字母

· u ·

請遵照
箭頭方向
書寫字母

範例與練習 下圖斜線表示字母的斜度

基線

unused unique

基線

usury unplug up

請遵照箭頭方向書寫字母

完整字母

基線

筆畫順序

某些大寫字母的上端會延伸至此

基線

練習寫寫看

基線

某些大寫字母的上端會延伸至此

基線

範例與練習　下圖斜線表示字母的斜度

基線

基線

英文書寫體小寫字母範例

某些大寫
字母的上端
會延伸至此

基線

某些大寫
字母的上端
會延伸至此

基線

英文書寫體小寫字母・W・

請遵照
箭頭方向
書寫字母

練習寫寫看

基線

某些大寫
字母的上端
會延伸至此

基線

範例與練習 下圖斜線表示字母的斜度

基線

基線

某些大寫
字母的上端
會延伸至此

第一筆

第二筆

基線

基線

英文書寫體小寫字母 · X ·

請遵照
箭頭方向
書寫字母

練習寫寫看

某些大寫
字母的上端
會延伸至此

基線

基線

範例與練習 下圖斜線表示字母的斜度

基線

基線

英文書寫體小寫字母範例

英
文
書
寫
體
小
寫
字
母
·
y
·

請遵照
箭頭方向
書寫字母

某些大寫
字母的上端
會延伸至此

基線

基線

練習寫寫看 ═══════

某些大寫
字母的上端
會延伸至此

基線

基線

範例與練習 下圖斜線表示字母的斜度 ═══════

基線

基線

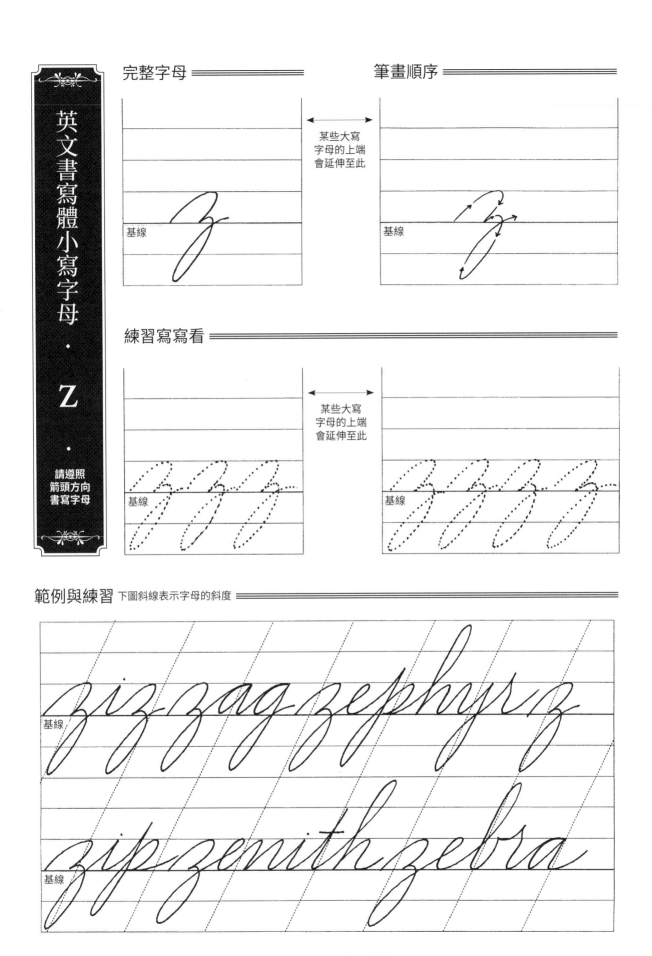

完整字母

筆畫順序

某些大寫
字母的上端
會延伸至此

基線

基線

練習寫寫看

某些大寫
字母的上端
會延伸至此

基線

基線

英文書寫體小寫字母 · Z ·

請遵照
箭頭方向
書寫字母

範例與練習 下圖斜線表示字母的斜度

基線 zigzag zephyr z

基線 zip zenith zebra

英文書寫體小寫字母範例

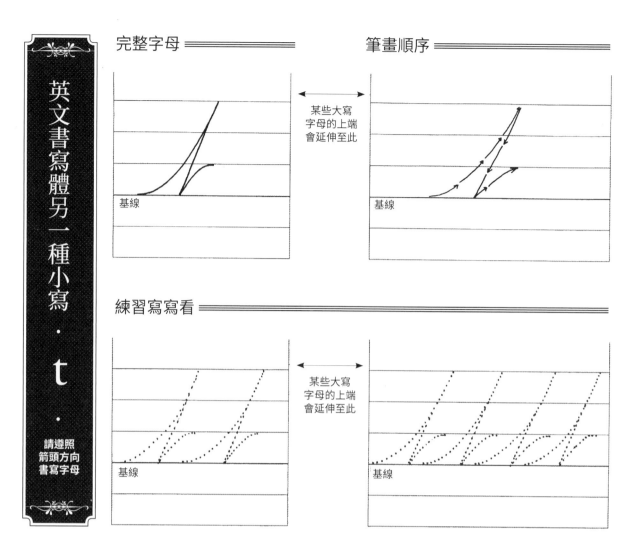

完整字母

基線

筆畫順序

基線

某些大寫
字母的上端
會延伸至此

練習寫寫看

基線

某些大寫
字母的上端
會延伸至此

基線

英文書寫體另一種小寫‧t‧

請遵照
箭頭方向
書寫字母

範例與練習 下圖斜線表示字母的斜度

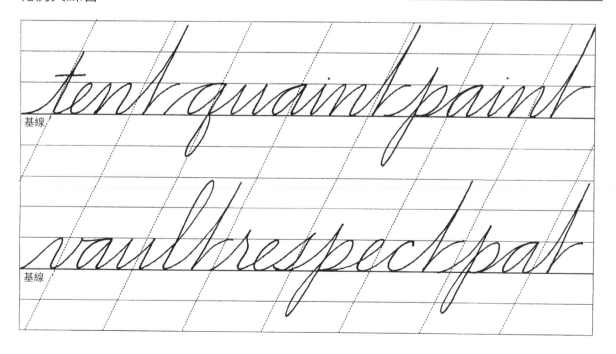

基線

tent quaint paint

基線

vault respect pat

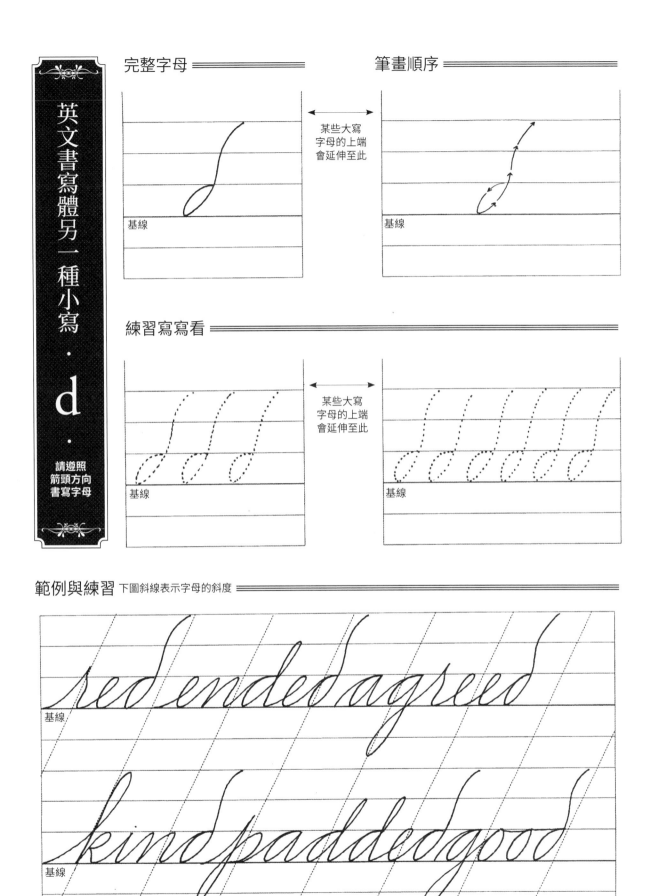

英文書寫體另一種小寫·d·

請遵照箭頭方向書寫字母

某些大寫字母的上端會延伸至此

基線

練習寫寫看

某些大寫字母的上端會延伸至此

基線

基線

範例與練習 下圖斜線表示字母的斜度

基線

基線

英文書寫體小寫字母範例

43

英文書寫體另一種小寫 · r ·

請遵照
箭頭方向
書寫字母

某些大寫
字母的上端
會延伸至此

注意：這個字母頂端的 V 型開口要小，
如果開口太寬，看起來會像字母 V

基線

基線

練習寫寫看 ———

某些大寫
字母的上端
會延伸至此

基線

基線

範例與練習 下圖斜線表示字母的斜度 ———

基線

river for evernor

基線

wear theater car

英文書寫體
大寫字母範例

完整字母

基線

某些大寫
字母的上端
會延伸至此

筆畫順序

由此下筆

基線

注意：這個字母與小寫 a 的寫法一樣

練習寫寫看

基線

某些大寫
字母的上端
會延伸至此

基線

英文書寫體大寫字母・A・

請遵照
箭頭方向
書寫字母

範例與練習 下圖斜線表示字母的斜度

基線

基線

Amy Ava Alan

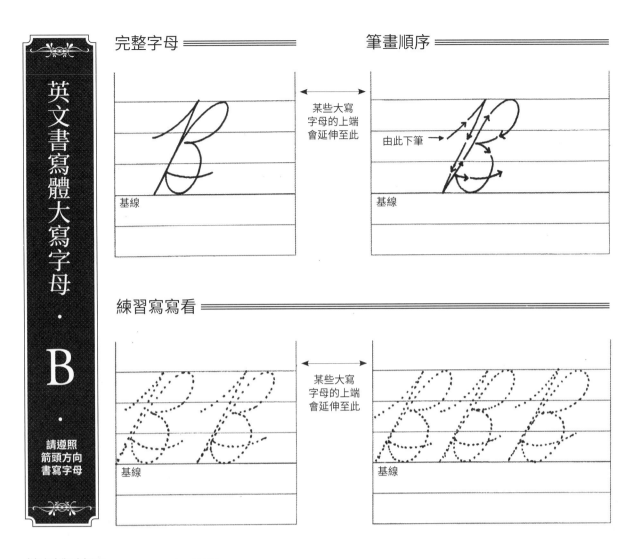

完整字母

筆畫順序

某些大寫字母的上端會延伸至此

由此下筆 →

基線

練習寫寫看

某些大寫字母的上端會延伸至此

基線

英文書寫體大寫字母·B·

請遵照箭頭方向書寫字母

範例與練習 下圖斜線表示字母的斜度

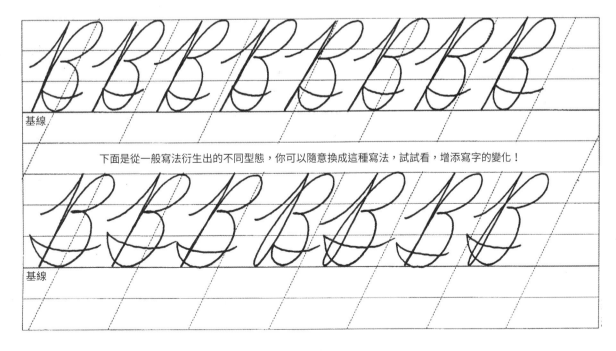

基線

下面是從一般寫法衍生出的不同型態，你可以隨意換成這種寫法，試試看，增添寫字的變化！

基線

英文書寫體大寫字母範例

47

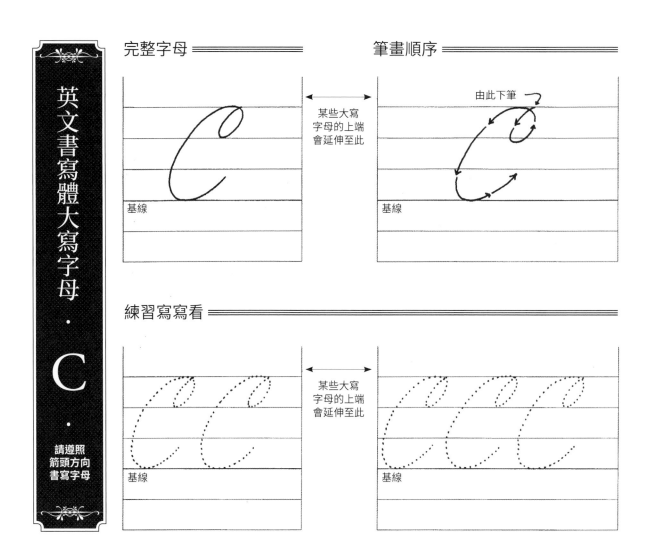

英文書寫體大寫字母・C・

請遵照箭頭方向書寫字母

由此下筆

某些大寫字母的上端會延伸至此

基線

練習寫寫看 ═══════════

某些大寫字母的上端會延伸至此

基線

範例與練習 下圖斜線表示字母的斜度 ═══════════

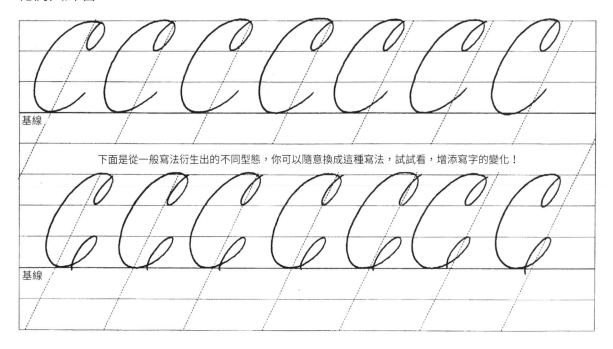

基線

下面是從一般寫法衍生出的不同型態，你可以隨意換成這種寫法，試試看，增添寫字的變化！

基線

由此下筆

某些大寫
字母的上端
會延伸至此

基線

基線

練習寫寫看

某些大寫
字母的上端
會延伸至此

基線

基線

英文書寫體大寫字母

D

請遵照
箭頭方向
書寫字母

範例與練習 下圖斜線表示字母的斜度

基線

下面是從一般寫法衍生出的不同型態，你可以隨意換成這種寫法，試試看，增添寫字的變化！

基線

英文書寫體大寫字母範例

英文書寫體大寫字母・E・

請遵照箭頭方向書寫字母

某些大寫字母的上端會延伸至此

由此下筆

基線

練習寫寫看

某些大寫字母的上端會延伸至此

基線

範例與練習 下圖斜線表示字母的斜度

基線

下面是從一般寫法衍生出的不同型態，你可以隨意換成這種寫法，試試看，增添寫字的變化！

基線

完整字母

筆畫順序

從這裡寫
第一筆

第二筆由此開始

第三筆

某些大寫
字母的上端
會延伸至此

基線

基線

練習寫寫看

某些大寫
字母的上端
會延伸至此

基線

基線

英文書寫體大寫字母 · F ·

請遵照
箭頭方向
書寫字母

範例與練習 下圖斜線表示字母的斜度

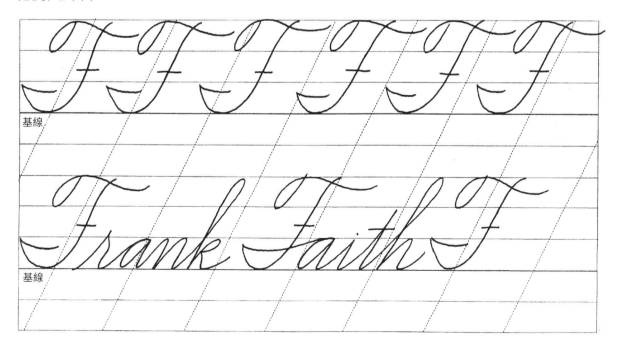

基線

Frank Faith F

基線

英文書寫體大寫字母範例

英文書寫體大寫字母・G・

請遵照箭頭方向書寫字母

某些大寫字母的上端會延伸至此

由此下筆

基線

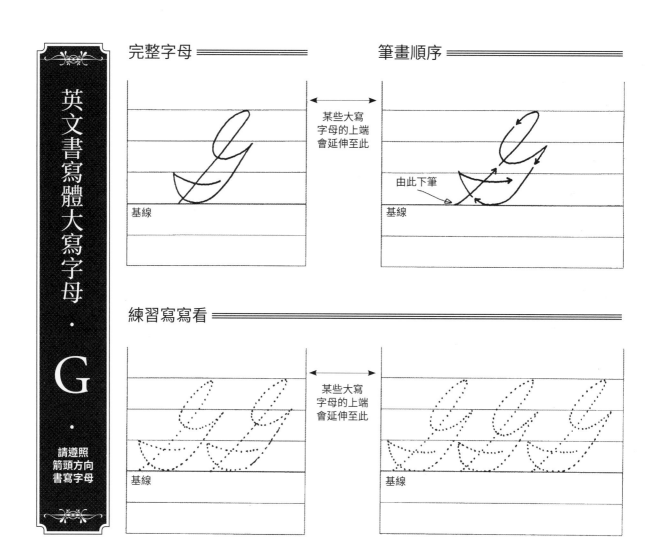

練習寫寫看 ══════════

某些大寫字母的上端會延伸至此

基線

範例與練習 下圖斜線表示字母的斜度 ══════════

基線

下面是從一般寫法衍生出的不同型態，你可以隨意換成這種寫法，試試看，增添寫字的變化！

大寫G的上半部和大寫A寫法一樣

基線

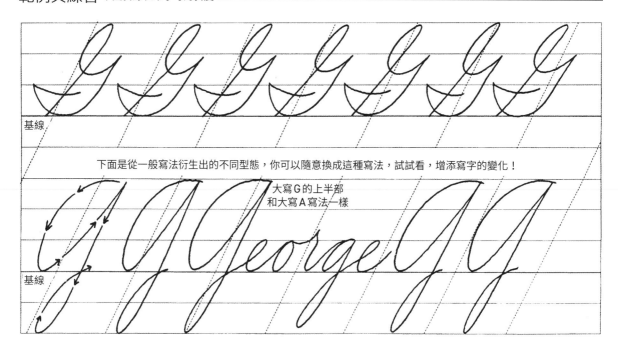

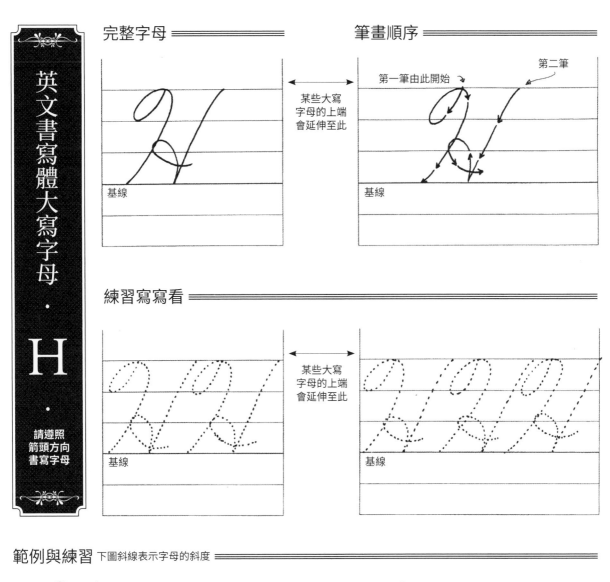

第一筆由此開始　第二筆

某些大寫
字母的上端
會延伸至此

基線

練習寫寫看

某些大寫
字母的上端
會延伸至此

基線

英文書寫體大寫字母 · H ·

請遵照
箭頭方向
書寫字母

範例與練習 下圖斜線表示字母的斜度

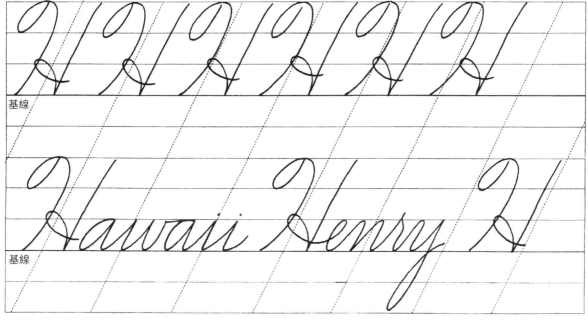

基線

Hawaii Henry H

基線

英文書寫體大寫字母範例

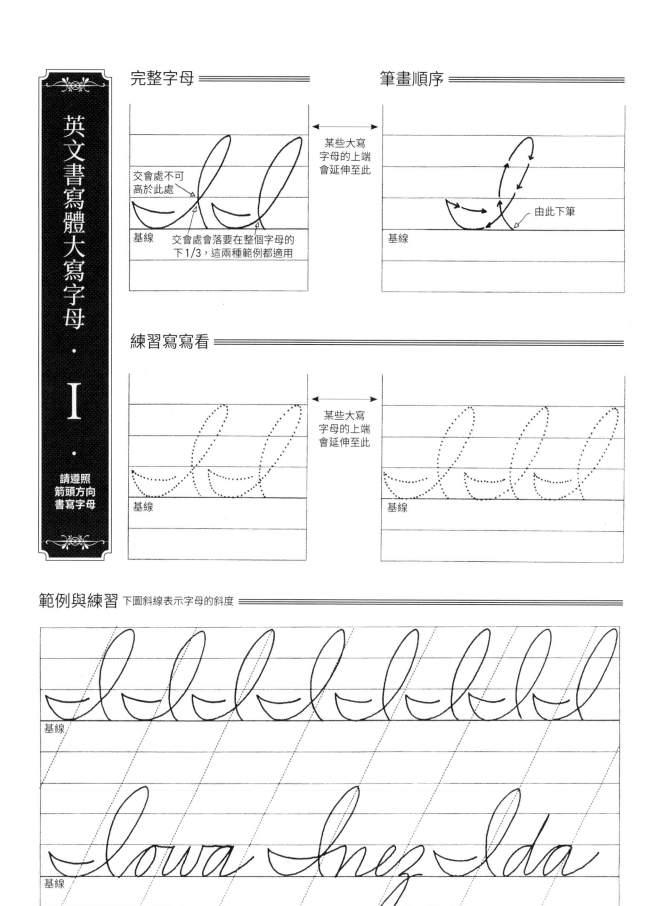

完整字母

筆畫順序

某些大寫
字母的上端
會延伸至此

交會處不可
高於此處

由此下筆

基線

交會處會落要在整個字母的
下1/3，這兩種範例都適用

基線

英文書寫體大寫字母・I・

請遵照
箭頭方向
書寫字母

練習寫寫看

某些大寫
字母的上端
會延伸至此

基線

基線

範例與練習 下圖斜線表示字母的斜度

基線

基線

Iowa Inez Ida

完整字母

筆畫順序

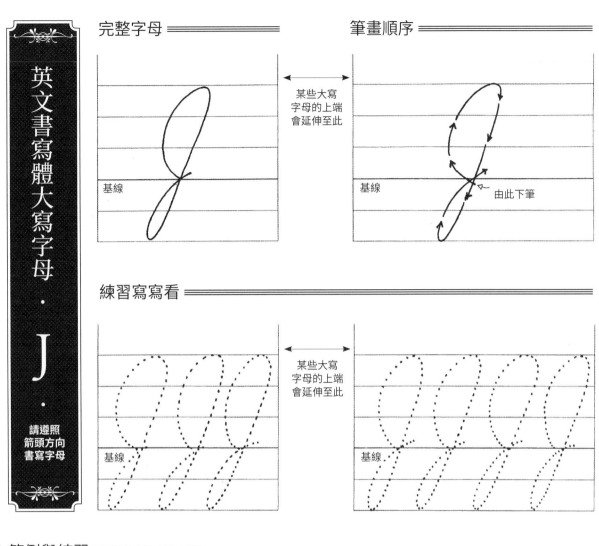

英文書寫體大寫字母 · J ·

請遵照箭頭方向書寫字母

某些大寫字母的上端會延伸至此

基線

由此下筆

練習寫寫看

某些大寫字母的上端會延伸至此

基線

基線

範例與練習 下圖斜線表示字母的斜度

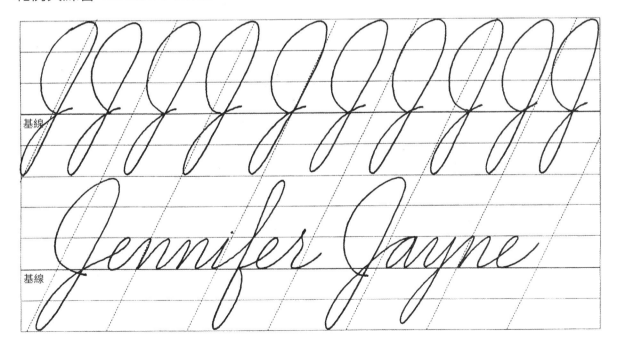

基線

基線

Jennifer Jayne

英文書寫體大寫字母範例

英文書寫體大寫字母 · K ·

請遵照箭頭方向書寫字母

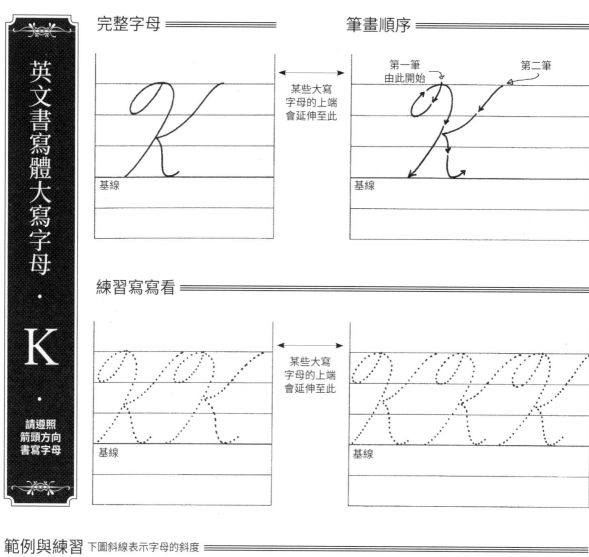

某些大寫字母的上端會延伸至此

第一筆由此開始

第二筆

基線

基線

練習寫寫看 ═══

某些大寫字母的上端會延伸至此

基線

基線

範例與練習 下圖斜線表示字母的斜度 ═══

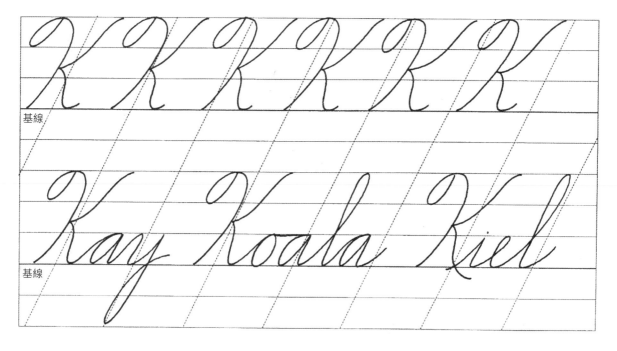

基線

基線

Kay Koala Kiel

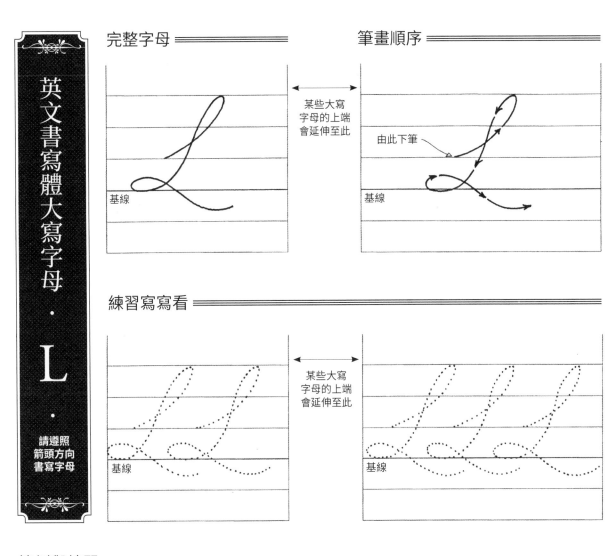

某些大寫
字母的上端
會延伸至此

由此下筆

基線

基線

英文書寫體大寫字母

L

請遵照
箭頭方向
書寫字母

練習寫寫看 ═══════

某些大寫
字母的上端
會延伸至此

基線

基線

範例與練習 下圖斜線表示字母的斜度 ═══════

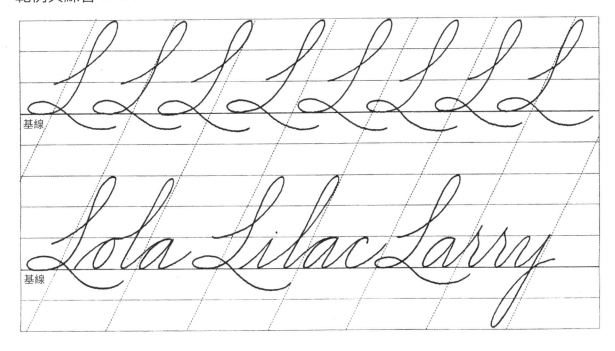

基線

基線

Lola Lilac Larry

英文書寫體大寫字母範例

完整字母 ══════

筆畫順序 ══════

由此下筆

某些大寫
字母的上端
會延伸至此

基線

基線

練習寫寫看 ══════

某些大寫
字母的上端
會延伸至此

基線

基線

英
文
書
寫
體
大
寫
字
母
·

M

·

請遵照
箭頭方向
書寫字母

範例與練習 下圖斜線表示字母的斜度 ══════

基線

下面是從一般寫法衍生出的不同型態，你可以隨意換成這種寫法，試試看，增添寫字的變化！

基線

英文書寫體自學聖經

完整字母

基線

筆畫順序

由此開始

某些大寫
字母的上端
會延伸至此

基線

練習寫寫看

某些大寫
字母的上端
會延伸至此

基線

基線

範例與練習 下圖斜線表示字母的斜度

基線

下面是從一般寫法衍生出的不同型態，你可以隨意換成這種寫法，試試看，增添寫字的變化！

Nicole Nancy

基線

英文書寫體大寫字母範例

英文書寫體大寫字母・O・

請遵照箭頭方向書寫字母

由此下筆

基線

某些大寫字母的上端會延伸至此

基線

練習寫寫看

基線

某些大寫字母的上端會延伸至此

基線

範例與練習 下圖斜線表示字母的斜度 ═══════════

基線

基線

完整字母

筆畫順序

某些大寫字母的上端會延伸至此

由此下筆

基線

基線

練習寫寫看

某些大寫字母的上端會延伸至此

基線

基線

英文書寫體大寫字母·P·

請遵照箭頭方向書寫字母

範例與練習 下圖斜線表示字母的斜度

基線

下面是從一般寫法衍生出的不同型態，你可以隨意換成這種寫法，試試看，增添寫字的變化！

基線

英文書寫體大寫字母範例

完整字母 ===== 筆畫順序 =====

某些大寫
字母的上端
會延伸至此

由此下筆

基線

練習寫寫看 =====

某些大寫
字母的上端
會延伸至此

基線

範例與練習 下圖斜線表示字母的斜度 =====

基線

基線

Quebec Quinton

基線

完整字母

某些大寫字母的上端會延伸至此

基線

筆畫順序

某些大寫字母的上端會延伸至此

由此下筆

基線

英文書寫體大寫字母・R・

請遵照箭頭方向書寫字母

練習寫寫看

某些大寫字母的上端會延伸至此

基線

基線

範例與練習 下圖斜線表示字母的斜度

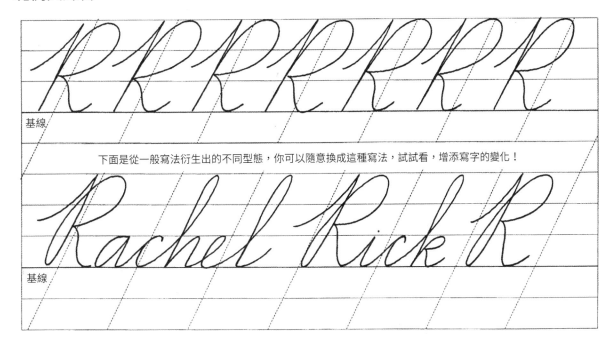

基線

下面是從一般寫法衍生出的不同型態，你可以隨意換成這種寫法，試試看，增添寫字的變化！

基線

英文書寫體大寫字母範例

英
文
書
寫
體
大
寫
字
母
·

S

·

請遵照
箭頭方向
書寫字母

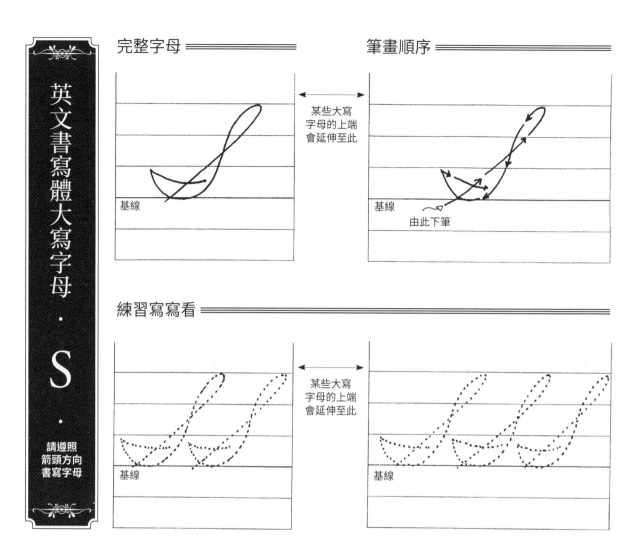

某些大寫
字母的上端
會延伸至此

基線

由此下筆

練習寫寫看 ━━━━━

某些大寫
字母的上端
會延伸至此

基線　　　　　　　　　　　　　基線

範例與練習 下圖斜線表示字母的斜度 ━━━━━

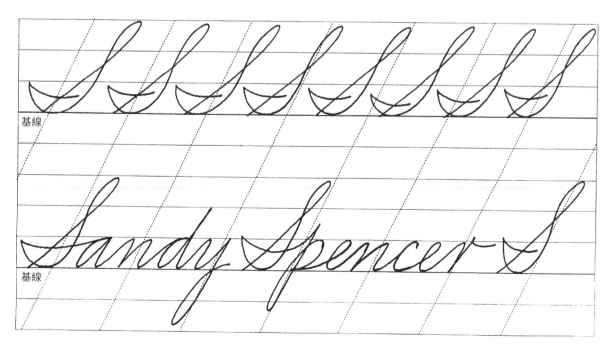

基線

基線

英文書寫體大寫字母・T・

請遵照
箭頭方向
書寫字母

練習寫寫看

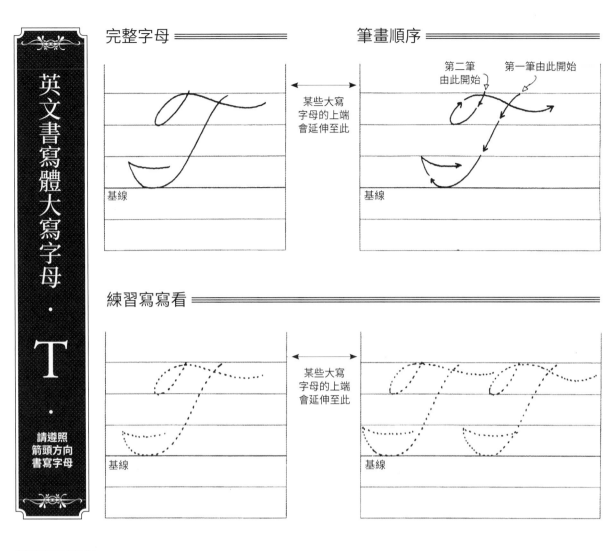

第二筆
由此開始

第一筆由此開始

某些大寫
字母的上端
會延伸至此

基線

某些大寫
字母的上端
會延伸至此

基線

範例與練習 下圖斜線表示字母的斜度

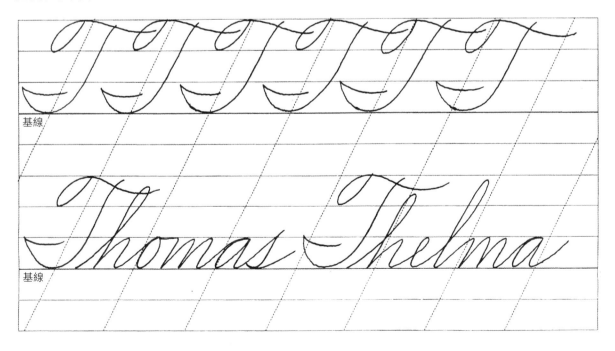

基線

Thomas Thelma

基線

英文書寫體大寫字母範例

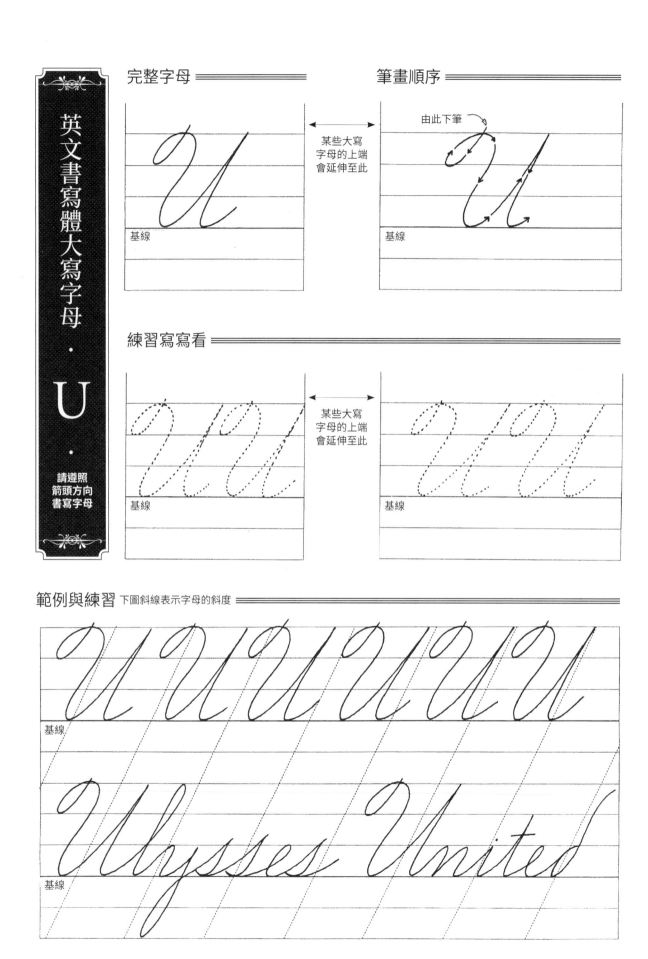

完整字母

基線

某些大寫
字母的上端
會延伸至此

筆畫順序

由此下筆

基線

練習寫寫看

基線

某些大寫
字母的上端
會延伸至此

基線

英文書寫體大寫字母 · U ·

請遵照
箭頭方向
書寫字母

範例與練習 下圖斜線表示字母的斜度

基線

基線

Ulysses United

完整字母

基線

某些大寫
字母的上端
會延伸至此

筆畫順序

由此下筆

基線

練習寫寫看

基線

某些大寫
字母的上端
會延伸至此

基線

範例與練習 下圖斜線表示字母的斜度

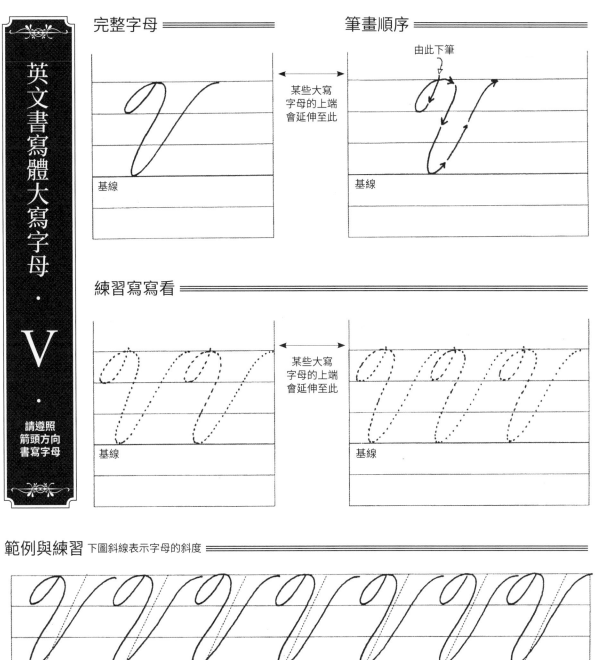

基線

Violet Victor Venus

基線

英文書寫體大寫字母範例

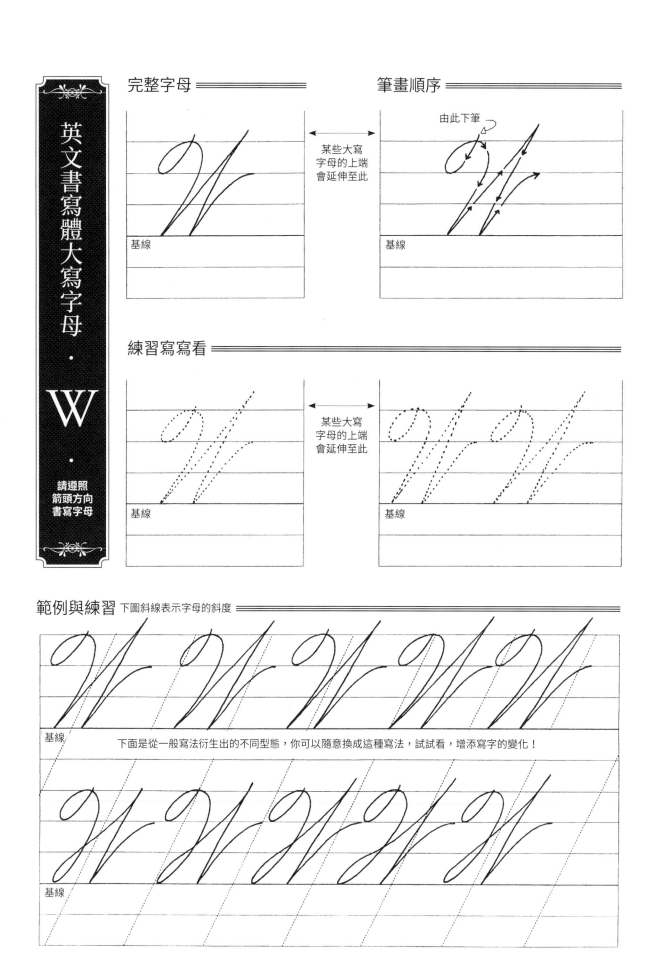

筆畫順序

由此下筆

某些大寫
字母的上端
會延伸至此

基線

基線

練習寫寫看

某些大寫
字母的上端
會延伸至此

基線

基線

英文書寫體大寫字母

W

請遵照
箭頭方向
書寫字母

範例與練習 下圖斜線表示字母的斜度

基線

下面是從一般寫法衍生出的不同型態，你可以隨意換成這種寫法，試試看，增添寫字的變化！

基線

英文書寫體大寫字母 · X ·

請遵照
箭頭方向
書寫字母

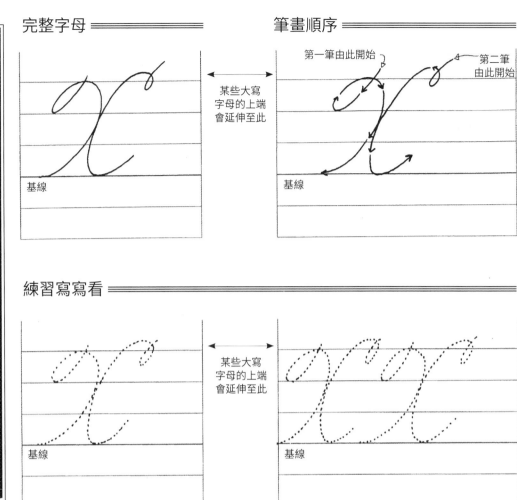

第一筆由此開始　第二筆由此開始

某些大寫
字母的上端
會延伸至此

基線

練習寫寫看

某些大寫
字母的上端
會延伸至此

基線

範例與練習 下圖斜線表示字母的斜度

先練習
大寫 X 的
這個部分！

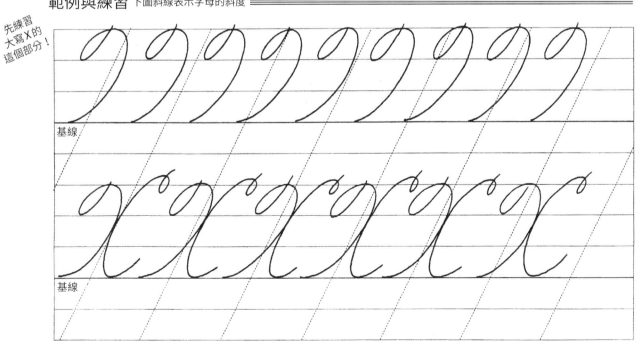

基線

基線

英文書寫體大寫字母範例

69

由此下筆

某些大寫
字母的上端
會延伸至此

基線

基線

英文書寫體大寫字母 · Y ·

請遵照
箭頭方向
書寫字母

練習寫寫看

某些大寫
字母的上端
會延伸至此

基線

基線

範例與練習　下圖斜線表示字母的斜度

基線

基線

Yancy Yvonne Y

完整字母

筆畫順序

由此開始

某些大寫
字母的上端
會延伸至此

環圈要小

基線

基線

練習寫寫看

某些大寫
字母的上端
會延伸至此

基線

基線

英文書寫體大寫字母 · Z ·

請遵照
箭頭方向
書寫字母

範例與練習 下圖斜線表示字母的斜度

基線

基線

Zachary Zebra Z

英文書寫體大寫字母範例

英文書寫體
數字範例

完整數字

筆畫順序

某些大寫
字母的上端
會延伸至此

基線

基線

練習寫寫看

某些大寫
字母的上端
會延伸至此

基線

基線

英文書寫體數字 · 1 ·

請遵照
箭頭方向
書寫數字

範例與練習 下圖斜線表示數字的斜度（垂直往右35度）

基線

基線

英文書寫體自學聖經

英文書寫體數字・3・

請遵照箭頭方向書寫數字

變化型態

某些大寫字母的上端會延伸至此

基線

基線

練習寫寫看

某些大寫字母的上端會延伸至此

基線

基線

範例與練習 下圖斜線表示數字的斜度（垂直往右35度）

基線

基線

英文書寫體數字

· 4 ·

請遵照箭頭方向書寫數字

完整數字

基線

筆畫順序

某些大寫字母的上端會延伸至此

封閉頂端也可以

基線

練習寫寫看

基線

某些大寫字母的上端會延伸至此

基線

範例與練習 下圖斜線表示數字的斜度（垂直往右35度）

基線

基線

英文書寫體數字範例

英
文
書
寫
體
數
字
·
5
·

請遵照
箭頭方向
書寫數字

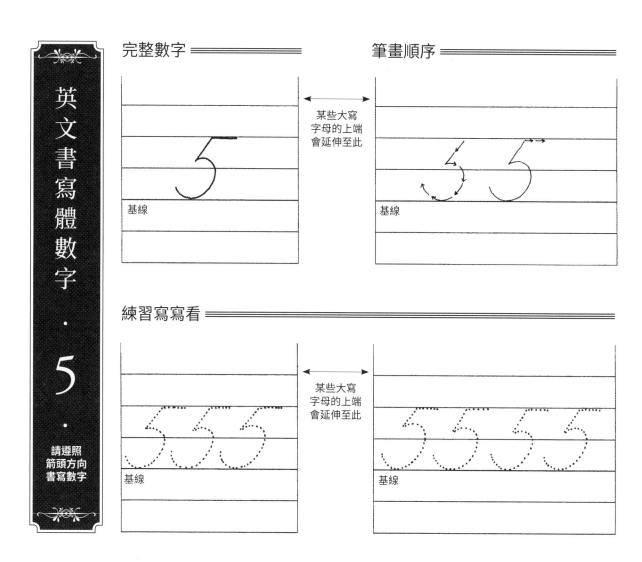

某些大寫
字母的上端
會延伸至此

基線

某些大寫
字母的上端
會延伸至此

基線

練習寫寫看 ══════════

基線

基線

範例與練習 下圖斜線表示數字的斜度（垂直往右35度）══════════

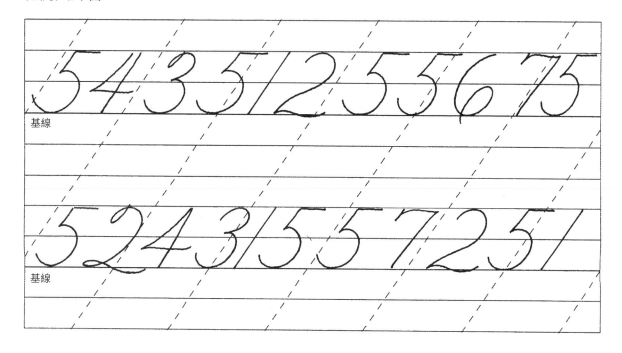

基線

基線

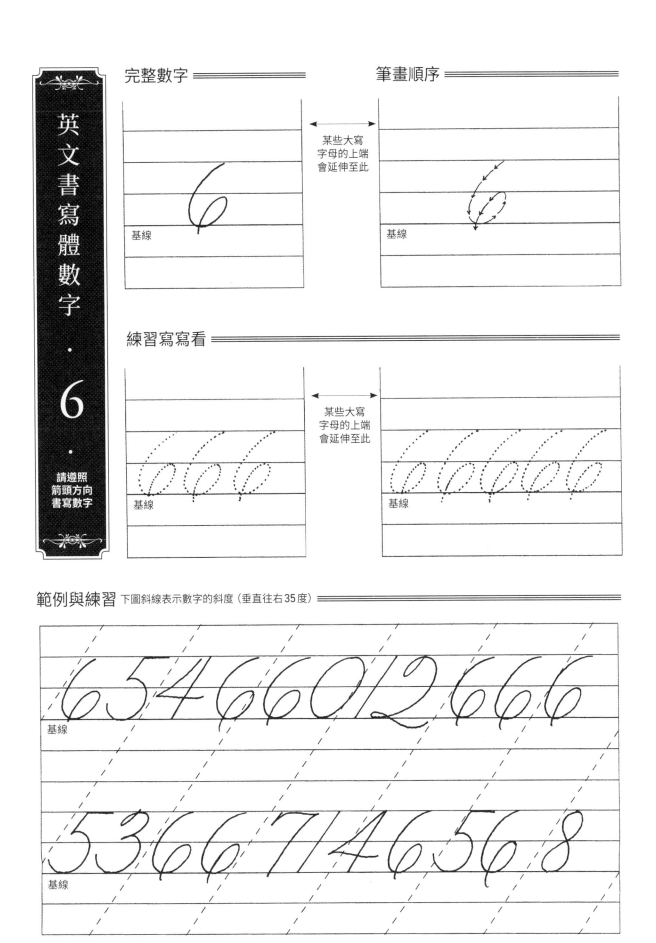

完整數字

某些大寫
字母的上端
會延伸至此

基線

筆畫順序

基線

練習寫寫看

某些大寫
字母的上端
會延伸至此

基線

基線

英文書寫體數字

·6·

請遵照
箭頭方向
書寫數字

範例與練習　下圖斜線表示數字的斜度（垂直往右35度）

基線

基線

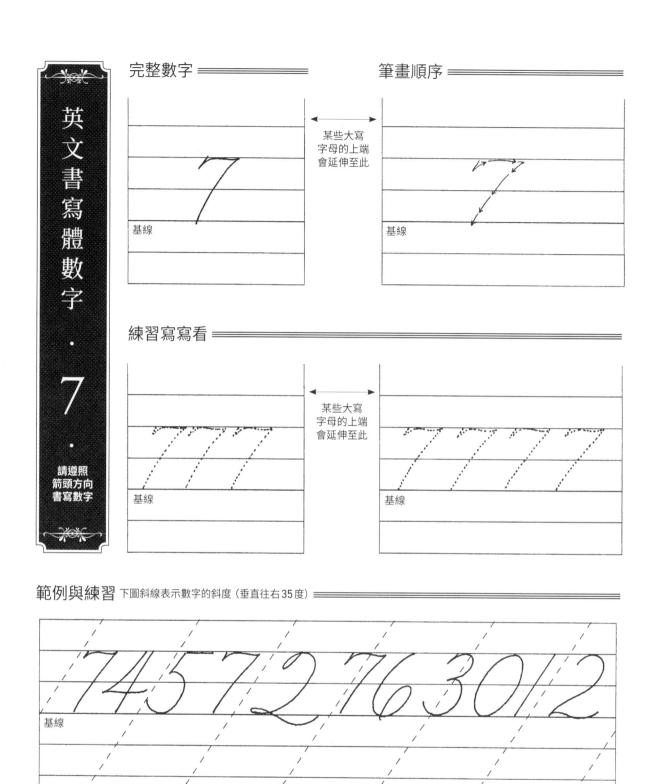

完整數字

筆畫順序

某些大寫
字母的上端
會延伸至此

基線

基線

練習寫寫看

某些大寫
字母的上端
會延伸至此

基線

基線

英文書寫體數字
·
7
·

請遵照
箭頭方向
書寫數字

範例與練習 下圖斜線表示數字的斜度（垂直往右35度）

基線

基線

完整數字

筆畫順序

某些大寫
字母的上端
會延伸至此

由此下筆

基線

基線

練習寫寫看

某些大寫
字母的上端
會延伸至此

基線

基線

英文書寫體數字

8

請遵照
箭頭方向
書寫數字

範例與練習 下圖斜線表示數字的斜度（垂直往右35度）

基線

基線

英文書寫體數字範例

完整數字

筆畫順序

某些大寫
字母的上端
會延伸至此

基線

基線

練習寫寫看

某些大寫
字母的上端
會延伸至此

基線

基線

英文書寫體數字 · 9 ·

請遵照
箭頭方向
書寫數字

範例與練習 下圖斜線表示數字的斜度（垂直往右35度）

基線

基線

完整數字

基線

筆畫順序

由此下筆

基線

某些大寫字母的上端會延伸至此

練習寫寫看

基線

某些大寫字母的上端會延伸至此

基線

英文書寫體數字
‧
0
‧

請遵照箭頭方向書寫數字

範例與練習 下圖斜線表示數字的斜度（垂直往右35度）

0278005300

基線

7620320269

基線

第1章

什麼是英文書寫體？

在十九世紀後期，一位在愛荷華州錫達拉皮茲工作的美國書法家奧斯汀・諾曼・帕爾瑪（Austin Norman Palmer），發展出了一種書寫字體，比當時盛行的裝飾性史賓賽體更易讀也易寫。史賓賽體確實很美，但標誌性的壓筆和大橢圓的寫法，對年輕學生來說還真是一大挑戰。當時，寫史賓賽體要用**全手臂運作**（Whole-Arm Movement），也就是前臂要放在桌面上，寫字時靠中指、無名指和小指那側在紙上滑動。手的運作完全是靠肩膀肌肉來推動手臂。這種運作方式既難學又乏味。

Ⓐ——史賓賽體，約1860年。

Ⓑ——帕爾瑪體，約1910年。

帕爾瑪推想，如果前臂可以放在桌面上不需滑動，而是用前手臂、手腕和手指結合的方式運筆，應該會在生理上更容易學會手寫，也更好操控。並且，如果在寫字時不必壓筆或寫誇張的環圈，字跡會更易讀，書寫速度也會更快。他完成了這種字體，並在一八八八年出版了著作《帕爾瑪前臂運作書寫指南》（Palmer's Guide to Muscular Movement Writing）第一版。陸續經由他的出版品和努力教學推廣，成就了後來廣為人知的帕爾瑪體，這本書也成了當時美國許多教授手寫字體的標準版本。

在二十世紀初的數十年間，陸續有其他書法家加入教授前臂運作的風潮。其中許多熟練技巧的書法家開始撰寫自己的教材，讓孩子學習這種新的書寫方法，而帕爾瑪的名聲依然屹立不搖。不過到了二十世紀中段，在全美各地出現許多使用前臂運作、轉化自帕爾瑪體的手寫字體，最後都統稱為書寫體。

到今日，我們會發現一般的英文書法學習架構已經如大雜燴般結合多種風格，令人混淆。而這些書寫的風格通常是某些個人發展出來或進行教授的，在他們的書寫系統中，著重於走捷徑，而非教授可靠且既定的書寫原則，像是如何使用肌肉讓書寫既有效率、字跡又漂亮。現今，由受到肯定又專業的書法家來教授正確的書寫方式，十分罕見。無論是大人還是孩子，「寫一手好字」這種需求永遠都存在。

在本書中，你會學到早在二十世紀前半就確立的書寫體寫法，但更符合現代人的生活節奏，而非像祖父母輩上小學時那種重複又乏味的練習。本書的練習課表承襲傳統的習字方式（範例配上空白格線供你練習）。每一課都可以融入現代人的忙碌生活，每天只需要大約三十分鐘的練習。

過去已經有很多書法家教過這種字體，所以我稱之為「英文書寫體」，而不是歸功於某位特定的書法家。這種字體在本質上與帕爾瑪體和後來史賓賽體的簡化版是一樣的。

「英文書寫體」是一種流暢又連續的字體，傾向使用一般的書寫工具，如鉛筆、原子筆、中性筆或鋼筆。使用較細或中等筆尖書寫時看起來最漂亮。小寫字母都以自然又優雅的方式互相連接，一個字母的最後一筆連接下個字母的起筆。大寫字母不一定會和小寫字母連接，有些字母如 P 和 W 在連接小寫字母時就很難做出漂亮的連接。英文書寫體字母沒有裝飾性的線條或環圈。

你必須每天勤奮練習，才能寫出迷人的字體。建議先好好閱讀本書的內容，然後仔細研讀後面眾多練習範本中的範例。你得熟悉英文書寫體的字形，並能在腦海裡一一**重現**，才能努力寫出和範例一般的字體。照著練習課表按部就班學習，你的書寫技巧會進步，並能愉快地書寫，寫出來的字才會賞心悅目。

第 2 章

培養手寫能力

　　你現在手上的這本書是目前市面上最詳盡的自學用英文書寫體教材。照著練習課表每天學一課，至少需要三個月才能學完這個課程。開始學之後，也可以每天練習超過一課，這樣會縮短完成課程的時間，也是個好辦法。

　　你會覺得這個課程是專為你設計的，在某種程度上的確如此。設計出這套課程，正是因為我認為應該要有一套完善的課程，適合想學書寫體傳統技巧的所有年齡層。研究過許多教材後，我明白要找到一種方式，能夠清楚易懂地解釋手寫的規則與概念、字形構成、大寫的方式、正確運用肌肉的方式與正確的姿勢等。

　　本書囊括了所有規則，尤其是在過去四十年缺席的規則，像是如何使用非書寫手移動紙張、字母的不同寫法，以及「書寫的範圍」等概念。此外，還有許多的範例供你練習，包括八十頁以上的練習範本，再加上字母和數字的範例。你只要拿起一支削好的鉛筆或原子筆，每天自律地練習就可以了。

　　無論是一百五十年前帶著羽毛筆來上課的學生，還是今日的學生，有一件事是始終不變的：決定這套課程的成敗與否的因素只有一個，那就是**你**。在進行這套課程時，你會寫下成千上百個字，加上書中詳盡的書寫技巧，你的字會愈來愈好。如果你希望能輕鬆寫出好看易懂的字，承諾自己每天都練習，那麼你一定會成功。

· 手寫的重要性 ·

我堅信，即使是在二十一世紀的今天，依然跟過去一樣，寫一手好字是種寶貴的技能。但不幸的是，今日的溝通大量使用電腦和電子產品，手寫技巧已經被丟到一邊去了。現在有些學校會稍微教一下手寫，有些則完全不教。事實上手寫已經遭到忽視很久了（至少四十年）。連小學老師自己都不知道何謂最基本的書寫姿勢、正確的肌肉運用和字形等這些基礎手寫架構。

在美國，愈來愈多的教育者認為，在二十世紀前半教授的美國書法太過華麗、太古老，不適合現代人的快節奏生活。當然，在忙碌的生活中，突然要記點東西、留個訊息時，根本不會想到要注重寫字姿勢、字母斜度或紙張的位置，因此擁有扎實的書寫技巧是很重要的。

事實上，我必須嚴正聲明一點，二十世紀的書寫體從當時至今依然實用，而且相當迷人。想想當你要寫一封信給朋友，想跟某個特別的人分享自己的感受，或舒適地浸淫在書寫的愉悅中，像是寫些詩詞、日記，記錄最愛的食譜，寫下一段假期的感受或園藝心得等，在這上千種需要手寫的情境中，你寫的字**好看與否**對你個人來說是很重要的。如果你花些時間精力好好學習正確的書寫方式，運用正確的肌肉，就可以長時間寫字而不會被疼痛或肌肉痙攣所惱。一旦學會了正確的寫字技巧，你在寫字的時候就會意識到自己在寫什麼，不會像很多人常說的：「我寫的字連自己都看不懂。」

手寫的重要性在於這是個全人類都從事的活動。用電腦傳達資訊較為迅速也較有效率，但是機器永遠無法傳遞手寫表達出的所有訊息。手寫可以表達情緒、希望、心願，以及其他重要的資訊。事實上經由手臂、手掌和手指，我們可以清晰地傳達思想，這些字跡讓每個人都獨樹一格，如同指紋一般。

我們為什麼會留下朋友或家人所寫的隻字片語，又為何要保存政治家、名人、科學家或從前某人的字跡？ 因為這些筆記、信件和日記都是很個人化的東西，由某個血肉之軀手寫下了大腦要表達的思想與書寫。

要寫字，隨時隨地都能寫，而且方便。你不需要機器，也不需要額外的助力，像是插座或電池。一旦學會如何寫字，這項技能會永遠跟著你。你可以隨時與他人溝通，只需要一支筆。

書寫絕對是一種人性化的行為。讓一千人用電腦打同樣的訊息，看起來就是一樣的機械化訊息，但要是讓一千人都手寫同樣的訊息，每個人寫出來的都會不一樣，因為手寫反映出每個人的不同之處。使用原子筆或鉛筆書寫時，我們是以一種特殊的方式、一種生理上的律動在與人溝通。這種方式可以觸及我們思想的源頭。

書寫者花時間私密地與某人分享了自己的感覺，這也是為什麼一封情書、信件或短籤會變得如此特別。這是一種紙上的對話，書寫者傳達出：「我之所以花時間寫下我的想法給你，是因為你對我來說是重要的。」這是書寫者給收信者出自真心的敬意，因為書寫者送出了一件最特別的禮物：他的時間。

因此，盡可能學會把字寫好很重要，這樣你才能輕鬆寫出易懂又漂亮的字跡。難以閱讀的字跡就像一個人講話太快或不停大吼大叫一般，無法理解到底在表達什麼。因為手寫會伴隨你的一生，你應該要仔細研讀接下來的課程，並養成每天練習的好習慣。

・傳統與現代書寫風潮的異同・

相較於傳統手寫方式，現代手寫愈來愈簡化。某些教育者改變字形，去掉他們所謂的「花飾」或誇張的「環圈」，以及減少字母與字母間的連接，或是字母之間根本不連接。

現在市面上有許多手寫字體只有稍許的斜度，或是根本沒有斜度。最近有一位手寫「專家」在一次訪問中表示：「沒有斜度（垂直）的寫法比有斜度的寫法更迅速。」完全錯誤！我們寫字的順序是由左至右，在紙上往右書寫最快的方式就是以斜向右的角度順著書寫，這是常識。直上直下（垂直）的寫法一定會比較慢，因為寫字的律動不是往右前進。而且寫字時如果不需要常常提筆停頓，那麼自然就能寫得比較快。

在從前美國書法黃金年代（一八七五年至一九二五年間）的日子裡，商業界及教育界的人往往一坐下就要寫上幾個小時，當時打字機尚未發明。他們花很多時間寫字，卻不累手也不痛，因為他們都學過正確的坐姿及如何運用正確的肌肉寫字。他們並不是擁有一種我們沒有的「寫字用肌肉」，他們的身體跟今天的我們沒什麼不同。如果他們沒有使用正確的肌肉，也會很容易感到疼痛。

如果可以在寫字時一直維持正確的坐姿，並使用最佳的肌肉運作，那麼你既可以寫出漂亮的字跡，也能夠持續寫幾個小時而不會覺得不適。許多字首字母有所謂環圈或花飾，尤其是二十世紀初的大寫字母書寫風格，不僅看起來華麗，更因為這些環圈是字母的一部分，就像棒球投手在投球前，手臂要往上繞圈一樣。當手已經進入律動，字母寫起來會更流暢，比起直接開始寫字母更順暢。這就與字母連接筆畫的道理類似，環圈是書寫加速的自然結果，而不是多餘筆畫。

很顯然我們的身體仍然具備如何把字寫好的「引擎」，因為我們還在使用相同的字母，書寫也仍是由左至右，而從前發展出的寫好字的順序也依然有效。為了書寫更快或簡化教學過程而改變字形或簡寫，會帶來負面的效果。這都是為了走捷徑而忽略了正確使用肌肉、姿勢與字形的重要性。

如同任何一個努力的人一樣，寫好字的最佳方式就是努力研讀與勤奮練習。不要抄近路，或忽略過去經過完整思考後建立的規則。現代流行的手寫方式會降低書寫的品質，而且為了要「快快」寫，並不注重如何善用我們的身體來書寫。

學習優雅的書法時，如果能真正了解如何正確使用肌肉與正確的坐姿，那麼書寫會是一個很愉快的經驗。我得說，在紙上運筆表達自己的想法這件事本身正是手寫的快樂所在！

·課程設計·

《英文書寫體自學聖經》是為了想改善個人手寫能力所設計的一套易懂的基礎課程。

無論是小學生或成人，課程中的所有內容與概念都要一一學習。每天都要勤做**運作練習**和**交錯練習**。

練習範本的設計是讓你在任何一個階段都能舒適學習。練習範本的字母大小比例是採漸進式的，年紀小的學生可以先學寫較大比例的字母，再逐步縮小書寫比例。

這套課程的內容，對於學生或老師都適用。建議老師最好在學生開始練習前，先寫過一遍練習範本。這套系統能讓學生擁有寫好英文書寫體的能力，但要在老師的引導下進行每日課程和範本練習。這也是書法家養成的起點。

美國書法的傳承

書寫，並非一種與生俱來的技能。但確實是一種技能，如同其他的藝術或手工藝，必須加以訓練和學習才能學會所有的面向、規則、肌肉的使用和各種功能。同樣的，為了獲得手寫技巧的知識和熟練度，不斷練習是不二法門。雖然手寫不像學電腦般要學許多技術性的知識，但並不表示手寫很簡單或唾手可得。事實上，雖然書寫在本質上不是一門技術，但是無論大人或小孩都需要經由練習才能學會。身為一個書寫者，必須要學會正確的字母字形，並且有效率地善用他們的肌肉和書寫工具。

以前的書法大師都將一生奉獻給這項事業。他們盡可能地在書法造詣上達到極致，並且一代代地傳授給美國的孩子們。不過令人悲哀的是，在過去的數十年間，由於電腦的普及，溝通方式出乎意料地發展迅速，讓手寫這門課在學校愈來愈不受重視。如此一來，學校自然也不會花費太大力氣在這門課上。即使開課，也是教簡化的字形，幾乎把焦點放在連接或不連接的字母字形上。對於姿勢或正確握筆、運筆方式等重點則鮮少提及。

不重視書寫方式帶來了嚴重的後果。今日的許多小學老師自己都寫不好字，也缺乏教導學生的能力。另外，正確書寫方式漸漸式微，導致許多成人和青少年連自己寫的字都認不出來，而且常常在長時間寫字後抱怨脖子、後背或手臂疼痛。如果他們一開始就學會正確的書寫方式，那麼這些問題都不會發生。

因此，在開始這門課前先認清以下事實：一個世紀前，寫字漂亮又實用的男人、女人和孩童們，與今天的我們沒什麼不同。他們身體的肌肉骨骼和我們一樣，而使用正確肌肉來書寫帶給他們的好處，我們同樣能獲得。也許我們的生活節奏比較忙碌，而且也不需要像從前一樣頻繁地寫字，但每個會識字的人依然會書寫。書寫依舊是種必備且好用的技能，絕對值得我們重視並努力教授和學習。

・皮萊特・羅傑斯・史賓賽・

在我們開始進入書寫課前，讓我們先來了解創造出第一個在全美國各大學校教授的書寫系統發明人，皮萊特・羅傑斯・史賓賽。

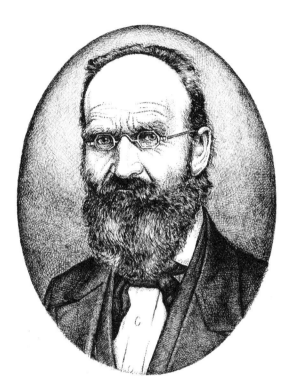

皮萊特・羅傑斯・史賓賽
1800-1864年
派特・戴笠手繪

一八〇〇年十一月七日，他誕生於紐約州靠近波基普西市的東菲什基爾鎮的一個農場裡，是家裡十一個小孩中的老么。父親加勒・史賓賽，是土生土長的羅德島人，曾參與美國獨立戰爭。母親潔茹・可薇・史賓賽則來自麻州的鱈魚角。

史賓賽在孩童時期就熱愛眼前一切大自然景致。潺潺流水、溪河的波浪、繽紛的花朵、森林中的樹木、靜夜的星光、優雅的群鳥和其他動物，這些對他來說都是美的化身。他從七歲開始對書法產生興趣，那時他注意到學校門上的布告欄中的字很多都呆板且不好看，於是開始練習流暢不間斷的書寫，並在各種材質上，像是樹幹、冬天的冰雪、海邊的沙灘或鞋匠用剩的皮料上寫字。這個時期，他學會使用羽毛筆書寫字母，到八歲時才開始在紙上寫字。

十歲時，他們舉家遷移到俄亥俄州東北部的伊利湖畔。他對書法的興趣與日俱增，在青少年時期就因為流利的書法在學校聲名大噪。成年後，他開始發展自己的書寫系統。他依舊熱愛大自然，各種迴然各異的動植物、星辰、河川湖泊也仍然令他驚豔。

快三十歲時，他對大自然的熱愛與書法終於結合了。他覺得，一個人表達想法和感情最簡單的方式就是透過書寫，如同大自然兼具了特殊又多樣化的形貌。他注意到大自然每樣景致中幾乎都包含了弧線。花朵、樹葉、雲朵、飛鳥、用來做筆的羽毛、伊利湖畔的浪潮、冬天的雪堆，這些大自然的產物中都存在弧線。

史賓賽選擇了湖畔被水沖刷的鵝卵石形狀，也就是橢圓形為標準作為他的字母基本架構。接連不斷的浪潮給了他另一個靈感。書寫字母和間距時的手部運作，就像永不停歇的浪潮。因此，他發展出的書寫系統正是基於大自然各種美麗的弧形。

一八三O年代初期，史賓賽開始在紐約、賓州及俄亥俄州教授自己的書法系統。首批學生口耳相傳，於是愈來愈多學生來找他學習這種美麗的文體。經過多年，史賓賽體比任何其他書法體更廣為人知。一八五O年代，史賓賽體已經成為全美的標準書法教材了。難怪史賓賽被稱為「那位教美國人如何寫字的人」。

・史賓賽之後的年代・

一八六四年五月十六日史賓賽逝世，那時他的許多學生也已經成為書法大師。在接下來的十年間，技巧高超的書法家們開始在史賓賽體中加了許多華麗的橢圓、漩渦和壓筆筆畫。這時候鋼製的筆尖也已經普及，取代了用鳥羽製作、脆弱易壞的鵝毛筆。這也打開了廣為人知的**書法黃金年代**，從一八七五年起持續到一九二五年。華麗的寫法大受歡迎，當時個人書寫能力的重要性等同於現代人使用電腦。

然而到了二十世紀初，一位名為帕爾瑪的書法家提出，如果去掉史賓賽體字母中的壓筆和多餘環圈，孩子可以更容易也更快地學會書寫。他把字母簡化，並且教孩子用前臂肌肉加上手指來書寫。這種新的寫字方式遍及全美，並且一直持續到一九六O年代。這就是眾所周知的帕爾瑪體。

·現代的書寫體·

　　由於電腦的盛行，多年前手寫就不是主要教授科目了，事實上現在有些學校根本不教手寫了。但是手寫是每個人必學並且終生都會用到的重要技能。「英文書寫體」就是基於帕爾瑪體和史賓賽體的傳統書寫體，不單單是一種字體，更是一種除了字形，同樣重視正確姿勢、手部運作、字母間距、熟悉手寫規則的書寫系統。只要你想要熟悉書寫技巧，每天練習，學會英文書寫體一點也不難。

手寫

……人類歷史上記錄的思想、決定、情緒，揭示了天才的發明，直探靈魂深處的心緒。賦予思想有形的符號和標誌，建立了跨越千年與世代的紐帶，不僅繼承了先祖的想法與行為，也連結了不可抹滅的人性。手寫的重要性和代表意義都是科技或機器無法取代的，這種輕便的技巧在每個年代都不可或缺，對人類長篇文明的重要性不亞於我們的每一次呼吸。

——邁克·索爾

第 4 章

開始寫英文書寫體

·注意事項·

　　「英文書寫體」源自史賓賽體，是一種讓你終身受用的手寫體。可以用來寫朋友、家人和自己的名字，學會後也可以寫信給朋友。當要寫下你需要的資訊、地址和電話號碼時也能派上用場，當然也可以用來寫詩詞或故事，或在早上寫今天要完成的重要事項。手寫能帶來莫大的幫助，也能帶來一大樂趣。

　　但是要記得，你無法在一夜之間就學會寫一手好字，甚至花上幾個星期也不夠。需要時間好好研讀、練習。沒有人能替你學習，你的老師、朋友都辦不到，只能靠自己。最好每天練習直到技巧純熟。如果你肯每天花足夠的時間研讀書寫的規則和字形，並且踏實練習，就能寫一手好字。

以下兩點是寫好字的要素：

➡ **訓練你的眼力與心智掌握字母正確的字形和間距**。你要清楚了解字母形狀，才能寫出正確的字母。記住每個字母的形狀直到能夠清楚在腦海裡一一重現，這樣在紙上書寫時一點輕微的錯誤都能馬上發現。千萬不要寫超過一兩行都不仔細檢查，時時注意字形、斜度及字母間距的錯誤。

➡ **每天訓練你的手，才能發揮原子筆或鉛筆的最大作用**。舒服地握著你的書寫工具，不要抓得過緊。記住，你的肌肉應該是放鬆的，手部運作應該要輕鬆而流暢。確定坐姿正確，面對書桌，雙腳著地，而你的兩手前臂都該放在桌上，手肘離開桌邊一點點。

· 手指和手臂運作 ·

書寫「英文書寫體」時，我們用前臂、手腕和手指來運筆。手指彎向手掌，大拇指會碰到其他的手指，這樣可以讓我們的手正確地握筆。雖然手指肌肉天生設計就是往內彎的，但將手指彎進掌心時，卻無法由左至右移動。因此，連接每一個字母最適合的肌肉並非手指。當你書寫時，手腕和前臂動作的幅度更大，足夠往右移動一、二英寸的空間。

一般來說，大概寫四到六個字母才需要短暫提筆離開紙面。你手指的極限就是可以寫六個字母左右。如果不提筆而繼續寫的話，那麼字會看起來**擠成一堆**，而且字母間距也會太近，到這時還不改變手的位置，在物理上你是無法控制好字母間距的，哪怕只是移動一點也好過完全不停筆。

因此，寫四到六個字母就提筆。提筆離開紙面後，手掌可以稍稍往右移動，大約四分之一英寸。動作要在一次呼吸間完成。然後立刻把筆放回到剛剛提筆的地方，再繼續寫。這樣的話你可以寫兩英寸的長度，之後用另一隻沒有拿筆的手把紙往左邊移動約二到三英寸，然後按前所述繼續寫。

在紙上由左至右書寫時，我們的筆，其實是我們的手，是在基線處往紙的右側移動。手指無法好好完成這個動作，手指的肌肉只能輕鬆地由左往右移動約一英寸左右，但是手腕肌肉相對較多，可以由左往右移動好幾英寸。而寫字時移動紙張則對使用這些肌肉有利。寫字時要保持良好的姿勢，而**手的移動永遠不能超過二到三英寸的距離**。

· 運筆肌肉的合併運作 ·

寫最常用的小字，如同本書練習範本所示範的書寫尺寸，最簡單的方法就是用**手指的肌肉**寫小寫字母，以及用**手腕和前臂肌肉**一個個字母由左至右寫。 這就是所謂**肌肉的合併運作**。沒有經過正確書寫訓練的人只會用手指寫字，最後就感覺手指抽筋、疼痛，或寫了幾行就覺得僵硬。這樣寫出來的字形也不夠優雅，而且字母常會擠在一起，因為手指沒有足夠的空間移動，好維持適當的字母間距。

寫大寫字母時，我們是用手腕而非手指，甚至有時用前臂會更容易書寫。用前臂肌肉寫字時，你的手臂下方的那塊肌肉會像一個墊子般在桌上「滾動」。當你寫字的技巧愈來愈好，可以用前臂肌肉寫大寫字母與由左至右移動，這麼做在兩方面會對你有利：寫字時會更輕鬆也比較不會累，而且也能加快寫字的速度。

· 紙的位置與擺放 ·

如果你是右撇子，那麼紙張的擺放位置如圖 **C**。紙張右上方和左下方的角落連起來，應該與你

的身體成一直線。用左手按著紙張，右手拿筆，一邊移動紙張一邊寫字。在寫字的過程中，字母的斜度要維持一致（如圖 **F**），無論你是右撇子或左撇子都一樣。為了找到最理想的角度，最好寫幾個字就調整一下紙張的位置，直到字母的斜度正確。找到正確的角度時，紙張的位置就是可以寫出正確斜度的位置，也是你應該一直維持的位置。

如果你是左撇子，那麼紙的擺放位置應該如圖 **D**。注意紙的位置與圖 **C** 是不一樣的。要改為右手按著紙，左手拿筆，然後寫字時移動紙張。左撇子寫字的斜度與上面所述的方式是一樣的。

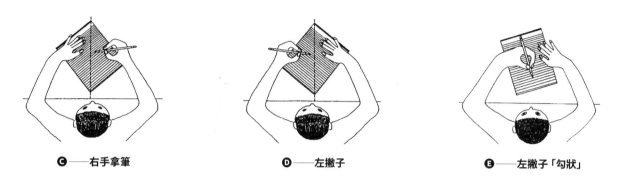

C──右手拿筆　　　　　**D**──左撇子　　　　　**E**──左撇子「勾狀」

注意：這些都是傳統的紙張擺放位置，但是你可依個人適合的坐姿與手／手臂的位置自行修正。

有一部分左撇子會以「勾」狀的姿勢（如圖 **E**）寫字。也就是左手會向手腕方向彎曲，在書寫的範圍內，握筆時朝下，筆的角度也向下。但是如果可能的話，應該盡量使用上述的左撇子寫字姿勢。當然，如果你覺得用「勾」狀的姿勢寫字比較舒適，那麼把紙張調整到幾乎與你身體成一直線的角度，如圖 **D**，這樣努力比較會有成果。目前還沒有「標準」的勾狀書寫姿勢，也沒有相對應的標準紙張擺放位置。不過，寫字的斜度依舊是由左下往右上斜（如圖 **F**）。

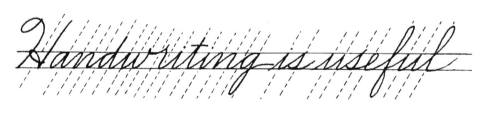

F──字母的斜度

永遠不要在便籤本或筆記本的上方寫字。在你寫字時，本子的厚度在你的手臂下形成一個凸起，而這小小的凸起物會讓你不方便移動手臂，而且也不舒服。最好的寫字方式是用單張紙書寫，底下再墊一張紙（如吸墨紙）。

· 正確的坐姿與紙張的移動 ·

當你坐著寫字時，一定要雙腳落地，面向桌面。不可斜坐或扭轉身體。椅子的高度要調整到雙臂與桌面是平行的，而手肘只離開桌邊一點點。如果椅子太矮就加一個坐墊。寫字時從臀部往前傾，而非彎腰駝背。坐姿正確了，那麼最輕鬆自然的寫字位置，就是在你身體前方雙手間四到六英寸的區域。這就是所謂的「寫字的範圍」（如圖 **G**），也就是你的手（拿筆）在寫字時自然的擺放位置。

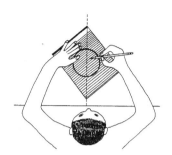

G —— **寫字的範圍**
圓圈處就是「寫字的範圍」。

然而我們寫字時，並不是只有從紙張的左側寫到右側，而是每寫完一行就會從紙張的上方往中間移動，再一路到紙張的最下方。一直保持正確的**坐姿**來進行這些不同的移動並不簡單，但有個簡單的方法，既可以保持坐姿正確又能輕鬆進行不同方向的書寫。

在寫字前，先把紙往右移，直到紙的左側落在「寫字的範圍」。往右邊寫二到三英寸後停筆，接著把紙往左邊移動幾英寸，再繼續寫幾英寸，重複這個動作直到整頁寫完。「寫字、停筆、移紙、繼續寫字」這一連串的動作，在寫字的過程中都要很快完成，並且只會造成短暫的停頓。

移動紙張這個動作非常重要。只要不斷將紙張移動幾英寸，就能一直以最舒適、自然的姿勢寫字。

值得一提的是，不移動紙張的時候，大約書寫四分之三英寸就要短暫停筆，才能稍微把手臂往右邊移動一點，再繼續寫字。這個手臂的小小動作能改善手的位置，讓手腕和手指寫下一個字更輕鬆，也寫得更好。多做幾次之後，你就會到該停筆的地方，接著把紙往左邊移動，再像上述一般繼續寫字。

這個簡單的練習能讓你寫字時不必一直修正姿勢，也能避免許多人在寫字時都經歷過的背部肩頸不適。

· 握筆的正確姿勢 ·

最輕鬆寫出正確字形的方式，就是握筆正確讓手持續律動。只有用最佳方式握筆時，才可能進行這些手部的運作。這種「正確的握筆姿勢」極為重要，加上保持正確的坐姿，就會讓寫字更有效

率，並且比做其他任何事都更享受。

開始練習書寫時，用軟鉛筆練習，譬如No.2筆。在寫字技巧好到可以放輕力道運筆前，不要用自動鉛筆，因為自動鉛筆的筆尖容易斷。用軟鉛筆寫字時，筆觸盡量放輕，力道只要可以在紙上留下線條就好，不能用力到在紙上留下凹陷。筆尖要銳利，當筆尖變鈍或寫出來的線條變粗時，就要停下來削鉛筆了。

握筆要輕，只要用可以含住筆的力道就好。不要像大家都看過的「死抓著筆」，那樣會指尖發白，手抽筋又疲累。放鬆！沒有人會拿走你的筆。讓筆擱在中指上，再用食指和大拇指握筆（如圖**H**）。這是公認最好的握筆方式，這能讓手部與手指的肌肉在握筆與運筆時效率最佳。如果你握筆的習慣與下圖不符，寫字時就得花更多精力與練習來控制和熟練。努力找到最舒適、自然的握筆方式，讓你能把書寫工具掌握得更好。

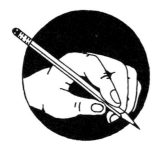
左撇子標準姿勢

右撇子標準姿勢

H──手的姿勢

現在你已經準備好開始寫字了！記住，要舒適地坐著，雙腳著地，不要彎腰駝背而是從臀部向前傾。這樣上半身體就能輕鬆地移動，而且包括肩頸、單邊（左側或右側）、背部這些部位，都不會因為肌肉痙攣而緊繃或受傷。疼痛會讓你的書寫無法順利進行。如果練習一陣子覺得痠痛或肌肉不適，就停筆休息十分鐘左右，再繼續練習。

·寫字的規則·

易讀性

書寫的終極目標就是，凡能使用這種語言的人都能輕鬆地閱讀你寫下的文字。當然，也包括書寫者自己。別人看不懂你寫的字已經夠糟糕了，如果連自己都看不懂自己寫的字，那就實在太不堪了。

因此，寫字最重要的就是易讀性。每個人寫的字都有些許不同，這對於手寫來說是很自然的。只要字形、斜度和字母間距都保持一致，不會與本書的練習範例相差太遠，那麼你的書寫體應該會很容易閱讀。

現代人的字難讀的主因是寫字的速度，我們都寫得太快了。開始練習時，記得要用輕鬆自在的速度移動你的手，絕對不要寫太快以至於來不及正確書寫每個字母。讓人看不懂的手寫字既無用又浪費時間。

字母的排列

在紙上書寫時，是由左往右地將字母排列在橫線上。這條橫線就是所謂的**基線**，目的是作為書寫字母的基準。基線通常是印刷在紙上的，你也可以假想一張空白紙上有基線。

而**斜線**則是假想的線段，表示字母往右斜的角度。英文書寫體的正確斜度是垂直往右35度左右，或由基線往上55度左右（見圖❶）。最重要的是，你的所有字母都要維持一致的斜度，也就是所有字母往右傾斜的角度都一樣，而且看起來也同樣斜。你在寫練習範本的時候，應該試著寫出跟範例同樣斜度的字。但只要你寫的字母斜度都相同就可以了，即使你的字母斜度跟圖❶的有些差異也沒關係。

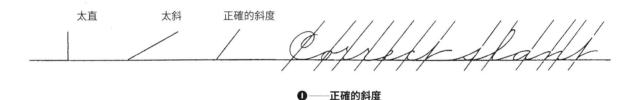

❶——正確的斜度

字母近乎垂直，就很難寫得快，而且看起來會僵硬不優雅。字寫得太斜看起來會像要倒下來一般，而且不夠漂亮。

字母間距也是很重要的一環。字母間的距離要看起來一樣，因為有的字母比較寬，況且我們不是機器，所以不要用**數學**或**測量**上的方式來判定字母間距，只要看起來均衡就好。這都是可以用「目測」完成的。也就是寫字時讓每個字母間距**看起來**是平均又吸引人的。如果字母互相靠得太近，看起來會像被綁在一起，或擠成一團。如果字母互相離得太遠，整個字會很難看懂。從本書的練習範例中可以找到建議的字母間距。

一般來說，單字間的距離要大於字母間距，而句子間的距離又大於單字間距。

字母的高度

所有的小寫字母大小基準都是橢圓。手寫的完美橢圓，高度要是寬度的兩倍。小寫o就是一個理想的橢圓，而這個字母的高度決定了其他小寫字母的高度。所有帶**環圈**的字母（如b、f、g、j、k、p、q、y、z）都是小寫字高的三倍，而「半延伸字母」（d和t）則是小寫字高的兩倍。大寫字母高度是小寫字高的三倍，有些大寫字母幾乎會到小寫字高的四倍。

數字的高度

數字是手寫中的特例。你寫的字母數量一定會比數字多，但數字一出現通常代表這是很重要的資訊。我們看待字母和數字的方式不同，正巧說明了寫數字要更顯眼的重要性。

我們寫字時要盡量維持拼法正確，但如果拼錯一個字，其實我們還是看得懂的。那是因為我們學習閱讀時，會將大腦訓練成去閱讀一群字母組成的單字，而非個別的字母。如果單字裡有一個字母寫錯，或是兩個字母位置錯置（例如 ie 或 ei），我們的大腦通常還是能辨識出這個單字中其他字母的排列方式，再加上句子中其他單字組成的意義，看懂一個拼錯的單字並不難。

但是數字就不一樣了。數字不像字母能夠分群辨識。數字出現是為了表示一個精準的數量，而寫錯數字則代表了完全不同的數量。因為數字如此重要，比起字母又寫得較少，所以會比小寫字母稍微大一點。這樣數字才不會埋沒在字裡行間。寫數字的規則如下：

數字高度是兩倍的小寫字高，或是與半延伸字母一樣高。（見圖 ❶）

❶ ── 數字的高度

字母的視覺

在把焦點放在字母本身之前，我們必須先熟悉手寫體的兩大重點：**視覺**與**速度**。無論學生練習筆畫和字母有多頻繁，只有在落筆前腦海中已能清楚看到正確的字形，才能穩定地寫出好成果。

每天在你開始練習前大聲唸出以下的句子：

「落筆前，我在腦海中必須已經看到正確的字形。」

純粹「運筆」練習許多小時後，可能會寫出幾個漂亮的字母，但只有在開始寫字前，腦海中已經出現正確的字形，才能持續寫出漂亮的字母。

說到「圓圈」，你腦海中馬上會浮現出一個圓圈，或許是月亮、太陽或一個球的形狀。這些形狀是你每天都會很頻繁看見的形狀，因此一說到圓圈，你就會不自覺地看到圓圈的形狀。如果畫出來的圓圈不如想像中的圓，那你就會一直畫，每次都和你腦中已知的圓形加以比較。

書寫也是一樣。熟練書寫技巧，你要很熟悉字母形狀直到可以在腦海中重現。直到那時你才會在拿起筆前就知道，寫在紙上的字母形狀**應該是什麼樣子**。

・寫字的速度・

寫字不能太快也不能太慢。坐下來準備開始寫字時，先想好要寫的字和正確拼法。確定自己花了足夠時間研習字形，寫字的速度不能太快，要足以看到你腦中的字形才行。

書寫的每一個面向都該是舒適的，包括握筆、寫字的速度。運筆的力氣只要足以在紙上寫出流暢優雅的線條即可，不要太用力握筆，在紙上書寫也不要太用力。

在二十世紀初的數十年間，所有的書法教材都在強調快速寫字的重要性，課程的每一頁幾乎都在建議學生練習時每分鐘要寫多少個字母。也許當時作者的目的是讓學生寫字的效率愈高愈好。也或許需要具備快速書寫的能力才好找工作，所以用這種方法訓練學生，讓他們更具競爭力，也更有市場價值。看來是兩者兼俱。

雖然速度快是有所助益，但是如果寫字太快，在寫字過程中可能會來不及正確地寫好字母形狀，就要寫下一個字母了。當這種情形發生時，你書寫的字形，甚至手寫能力會迅速惡化，易讀性也會逐漸下降。

比較一下你和別人講話的速度與書寫的速度，講話速度太快，對方會比較難了解你說的話。講話含糊不清，每個字都像連珠炮般，這樣別人很難理解你要說的是什麼。書寫也是同樣的道理，而且書寫速度太快造成的閱讀困難更嚴重。

手寫這個動作應該是自然而然的，維持舒適、自然的感覺，而且在不會犧牲字形和字距的速度下書寫。你不能很慢地把字母畫出來，也不要像在比賽似的飆速。

一般來說，盡量在一分鐘內寫出六十個字母。也就是一個字母一秒鐘，等你寫到小尺寸練習範本時，就會很容易達到這個目標了。當你開始練習第1組的範本時，每分鐘大概可以寫三十至四十個字母，持續練習，寫字的速度就會逐漸進步。

第5章

字母與基礎練習

·字母·

字母是美妙的符號。英文中有二十六個字母。字母的不同組合就稱為單字，藉由單字可以表達我們看到的、感覺到的、觸碰到的、吃的和想的一切事物。字母組成了單字，讓我們得以藉由書寫與他人溝通。

·字母群組·

當學寫字母時，最簡單的方式是將字母依不同高度分組。同組的字母相似度極高，如n、m、u。其他則是獨特、不相似的字母，如 r、s、x。只要是同一組的字母，都會是同一種高度。小寫字母分為三組：矮字母、延伸字母和環圈字母。大寫字母有兩組：標準的大寫字母、下伸部帶環圈字母。在圖 **K** 中可見小寫和大寫字母。有些大寫字母寫法稍有不同，如大寫G就有不同的寫法。這些寫法可以查看前面的字母範例。

在附錄3中有兩種不同的字母寫法，連續的小寫t和帕爾瑪體的大寫F。在二十世紀前半，這些特殊的寫法普遍都包含在教材內，但是到現在已經有很多年沒有教授過了。然而這兩個字形不但寫起來有趣，而且可以讓你的書寫增添一絲優雅。因此我額外加了這個部分。

· 不同字形的寫法 ·

在字母中，三個小寫字母d、r、t都有不同的寫法。這三個字母的特殊之處在於，除了標準寫法，還有所謂的**結尾型態**（見圖**L**）。也就是用在單字的結尾時，d、r、t這三個字母都可以寫成特殊的結尾型態。

這些結尾型態不一定比標準寫法好看，只是提供書寫者一個「捷徑」來完成字母或單字，因為完成這些字母時，筆不必回到基線。不過我必須說明，不想用這種結尾型態就可以不用。標準寫法永遠都適用，但是結尾型態可以增添多樣性和趣味，同時也能節省一點書寫的時間。

矮字母

半延伸字母

環圈字母

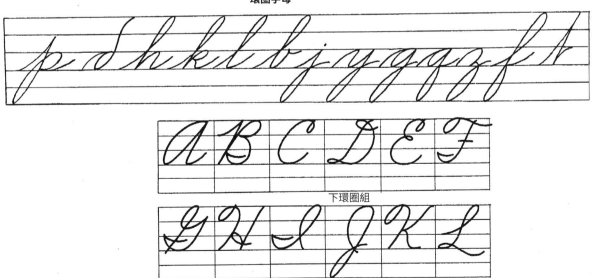

下環圈組

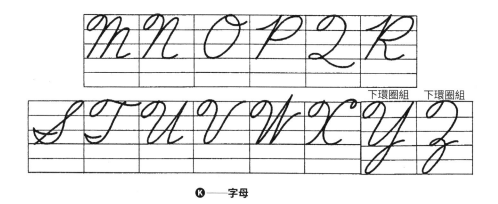

Ⓚ——字母

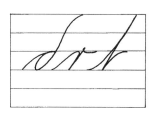

ended winter constraint

Ⓛ——結尾型態
這些寫法只能用在單字的結尾。

· 弧線 ·

　　英文書寫體最基本的兩種組成就是**直線**與**弧線**。直線為兩點間的最短距離,而弧線則是橢圓的一部分。橢圓上方的弧線稱為上弧線,橢圓下方的弧線則稱為下弧線。所有的字母都是直線與弧線的組合,而所有小寫字母通常都從上揚筆畫或連接線開始寫。每次寫小寫字母中的弧線時,都要在心裡想像這條弧線是橢圓的一部分(見圖**Ⓜ**)。

Ⓜ——字母中的弧線和橢圓

因此，你要試著讓每一條弧線要盡量流暢、優雅，如同腦海中想像的橢圓那般平滑、優美。如果你寫的字母看起來歪七扭八、寫得太窄或太圓，那麼想想字母的正確樣貌，你希望它們看起來是什麼樣字。接著在紙上再寫一次。盡可能把弧線寫得流暢、優雅。

· 運作練習 ·

我們寫字時，會連續使用手指、手腕和手臂的肌肉。字愈大愈能輕鬆使用這些肌肉，寫字就變得更容易，手寫也就更流暢。有個簡單的方法可以在開始書寫前替肌肉暖身，就是每天開始寫字前，先做「運作練習」。這些練習可以當作熱身運動，讓肌肉開始運作，接著就可以開始寫字了。因此，「運作練習」（包括**交錯練習**）也常稱為**熱身練習**。

如何進行運作練習

第7章的練習課表中也包括運作練習。做運作練習時，要用你寫字時用的同一支筆，鉛筆或原子筆任你選。鉛筆要削尖。如果你用的是原子筆，得是細或中等筆尖。做這些練習時，你要盡力維持間距，以及線條和橢圓形狀的一致性。

用手的力氣來帶動筆時，以手臂和前臂肌肉的彈性來移動，比用手指移動好。盡量讓使用鉛筆或原子筆的肌肉和動作維持放鬆、自然，避免握筆太緊或肌肉太緊張。保持輕柔放鬆的筆觸，盡量把所有的橢圓、弧線和直線都寫得平順優美，並且維持間距一致。舒適、優雅而不疲累，這才是書寫應該達成的目標。

圖 **N** 示範了經由運作練習，線條和橢圓可以變得優雅。每天練習是維持穩定進步的不二法門。

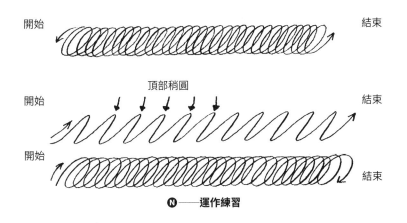

N ── 運作練習

在109頁和附錄1可以找到運作練習格式。建議你每天在開始寫字前，先花五到十分鐘做這些練習。

➡練習上下、橢圓及螺旋的斜度，要和寫字時的斜度一樣（見110頁運作練習完成範例）。為了達到這個目的，請把運作練習範本放在你面前的「寫字的範圍」，就像平常寫字時該放的位置一樣。（見96頁圖**C**、**D**和**E**，紙的位置與擺放。）

➡**練習時**，使用手部的肌肉（拿鉛筆或原子筆）和手臂的肌肉（用來移動鉛筆或原子筆），也要同時練習紙張的移動。（見97頁正確的坐姿與紙張的移動。）

➡**做螺旋與連結螺旋練習時**，先照練習範本上的大小寫一個橢圓。繼續寫橢圓，愈來愈小，直到最後一個橢圓小到原本橢圓的中央為止。至於連接螺旋的練習則是，完成一個螺旋練習時，不要提筆，從剛完成的螺旋中央拉一條長長的弧線，到右邊另一個橢圓去。在新橢圓中繼續練習螺旋，接著完成螺旋後往右到下一個橢圓。這樣就能完成連接螺旋練習。

・交錯練習・

圖**N**中示範並說明的運作練習，都是設計來讓手部和手臂「熱身」，以及能夠舒適運作的。而**交錯練習**屬於多年來的標準運筆練習之一，更有針對性。設計的目的為了讓你在書寫一個又一個字母時，仍能維持一致的律動。交錯練習並不是在書寫字母，而是練習由一個字母到另一個字母的律動，而這種律動決定了**字母間距**是否能維持一致。

字母間距一致是英文書寫體的特色，是手部與手臂合併運作的結果，也能說是書法家所謂的「書寫的節奏」。交錯練習（也可稱為交叉書寫）是一種傳統的訓練方式，用來訓練運筆動作和字母間距。接下來的交錯練習範本，是為了你的每日練習和字母間距練習而設計的（空白格式參見111頁和附錄1）。勤奮練習（每天十到十五分鐘），這種具韻律感的手臂運作，學會後能讓你自然而然且毫不費力地寫出一致的字母間距。

如何進行交錯練習

注意，交錯練習範本的對角處有不同的指示：**直式**和**橫式**。先把練習範本放在面前，**直式**的標記會出現在左上方和右下方。在標示 ✕ 記號的線段上從左至右不間斷書寫，書寫的節奏應該是在每個 ✕ 記號上寫一個字母，一完成字母立刻將鉛筆或原子筆（不可提筆離紙）移至下一個 ✕ 記號，寫下一個字。

進行交錯練習時，由左至右每行至少要寫五英寸。寫完第一行時，移至下一行標示 ✕ 記號的線段，如前所述重複練習。寫完約五英寸的方塊大小後，把紙轉向，讓橫式的標記落在左上方和右

下方，再依照剛剛的方式，在標示 ○ 的線段上書寫，直到寫滿五英寸的方塊大小為止。（見圖 ◉）

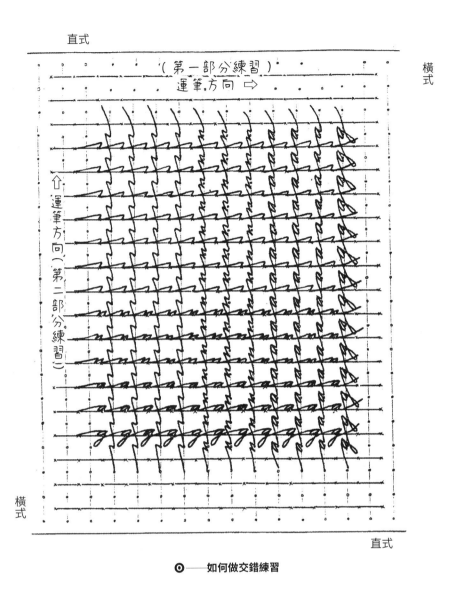

◉──如何做交錯練習

交錯練習的運筆速度

用舒適的速度書寫，不要太快（太快會犧牲漂亮的字形），也不要太慢（太慢字形會僵硬、不優雅）。記得，寫完一個字母到下一個字母開始的水平移動，是用前臂運作完成的。意思是輕輕移動你的前臂肌肉來完成。而寫字母則是用手指運作完成的。為了養成正確的書寫習慣，練習用手臂和手指同時運作是很重要的。（見圖 ℗）

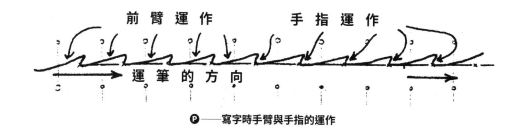

ⓟ——寫字時手臂與手指的運作

進行交錯練習，全程都要保持握筆輕盈、舒適，不要緊抓著書寫工具。你的手要能夠自在地在紙上移動。牢記97頁提到的紙張的移動方式：寫二到三英寸後停筆，用另一隻手將紙張快速往左移動二英寸，再繼續寫。這麼做可以讓你寫字時保持正確的姿勢。

·練習範本·

這套課程中的練習大部分是練習範本，由空白的橫線和幾行手寫範例所組成的。手寫範例是供書寫者參考，並在下方空白格線中練習用的。練習範本的用法是，研讀範例，用鉛筆輕輕順著範例描紅，再次研讀範例，接著寫在下方的空白格線上。填滿每個空白格線，直到下一個範例為止。

·空白格線·

當你完成每一課相應的練習範本後，你可以在沒有範例的空白格線上書寫（參見附錄1）。寫你自己想寫的句子，每隔兩行檢查一下你寫的成果。每天練習二十到三十分鐘。持續研讀和練習，仔細檢視你書寫的字母細節，包括每一條弧線、直線、環圈的形狀，以及字母的間距。問問自己：

1. 第一行的字母是從哪裡開始的？如何開始的？
2. 第一行的字母（在起筆或連接筆畫之後）是由上揚還是下行筆畫開始的？
3. 字母有多高以及最寬處有多寬？
4. 這一行佔多少距離（長度）？
5. 筆在字母開始、中間、結尾處的移動方向為何？字母間距有多一致？

運作練習格式

箭頭代表運筆方向

上下

上下

上下

上下

橢圓

橢圓

橢圓

橢圓

橢圓

橢圓

橢圓

橢圓

漸進式橢圓

漸進式橢圓

漸進式橢圓

漸進式橢圓

漸進式橢圓

漸進式橢圓

螺旋

螺旋

螺旋

螺旋

連接螺旋

連接螺旋

連接螺旋

運作練習完成範例

箭頭代表運筆方向

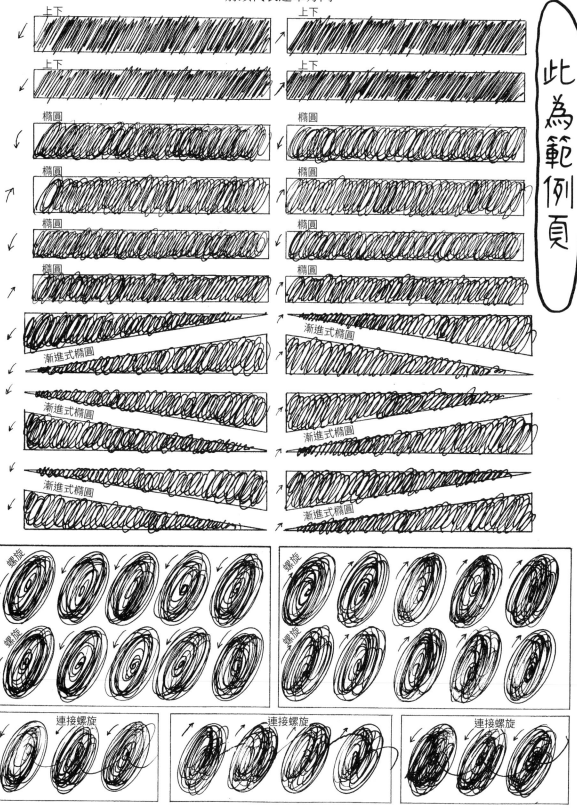

交錯練習格式

這個格式著重在手臂運作，對英文書寫體來說正確使用手臂肌肉是很重要的。這個交錯練習格式的字母間距（✕到✕、○到○的距離都是八分之三英寸）刻意設計得比標準書寫體間距寬，才能促使書寫者從✕到✕、○到○時使用手臂運作。八分之三英寸的間距對手指肌肉來說太寬了，交錯練習讓書寫者不會回到用手指肌肉移動的舊習。一旦熟練手臂運作，寫正常英文書寫體時就能輕鬆寫出正確又漂亮的字母間距了。

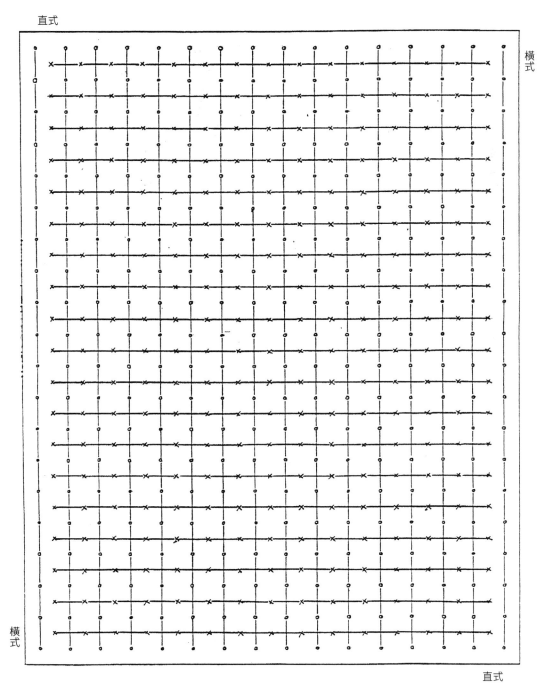

交錯練習完成範例

練習A

練習B

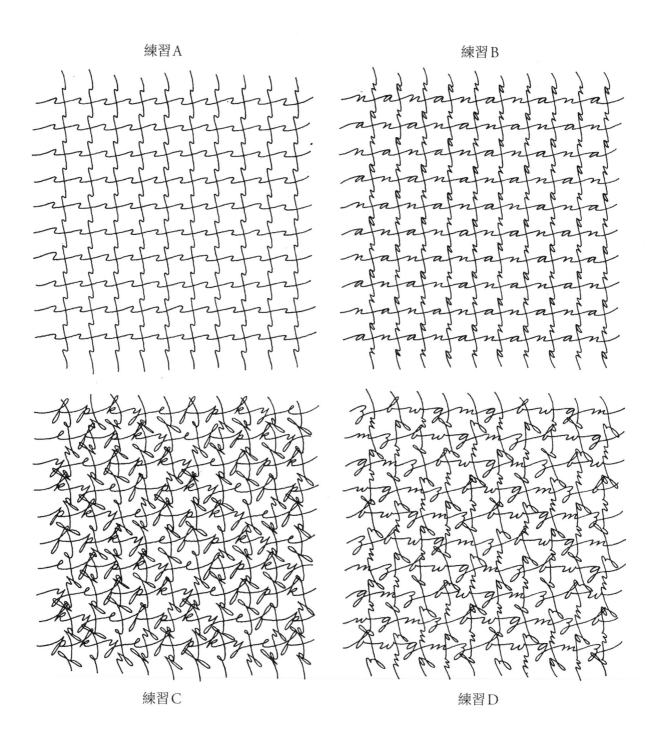

練習C

練習D

第 6 章

寫字的比例

·書寫的標準尺寸·

　　標準書寫尺寸是小寫字高為八分之一英寸,這個尺寸夠大,足以讓書寫者正確使用手部和手臂的肌肉,輕鬆寫出字母。這也是練習範本第 1 組所使用的小寫字母字高。當他們可以很舒適地運用手部和手臂的肌肉在這個尺寸書寫時,就能掌握「自然」的書寫速度了。(不可太慢像在畫字一般。)勤練習這個尺寸的字母,才能準備好練習後面的小尺寸書寫。

·小尺寸字母書寫·

　　這個課程的終極目標就是,讓書寫者可以用自在的速度,邊思考(要用什麼詞語書寫)邊同時運作手部和手臂肌肉書寫。達到這個目標時,寫字的速度會比之前寫練習範本快得多。寫大尺寸的字母比寫小尺寸字母更花時間,所以當書寫者習慣手部和手臂肌肉運作時,速度更快,寫小尺寸的字就快多了,花在每個字母的時間也較少。

　　小尺寸範本的字高約十六分之一英寸,也是當手部和手臂往右移動時,用手指肌肉可以精準書寫字母的最小尺寸。一般人往往以為他們可以寫得比實際上更快,這種小尺寸字母可以讓他們寫字的速度比較接近思考的速度。因此,小尺寸書寫是最有效率的書寫尺寸。

·進階(小尺寸)書寫·

　　到了這個階段,書寫者應該能在紙上自在書寫了,包括字母形狀、尺寸、間距和在紙上移動的速度。但是從現在開始,建議不要再使用印有字高比例的格式練習。我們一生都在沒有字高格線的

紙上書寫，從現在開始就用之前練習的經驗和書寫知識，小心地在簡單的橫線紙張上書寫吧。但在進階（小尺寸）練習範本中，仍有表示字母斜度的斜線，不過很快書寫者就會發現他們也不再需要這些了。

第1組 標準尺寸	小寫字母高度 1/8 英寸。 從範例中可以看到正確字母形狀。 虛線代表正確尺寸。 請使用練習格線書寫。	
第2組 小尺寸	小寫字母高度 1/16 英寸。 從範例中可以看到正確字母形狀。 虛線代表正確尺寸。 請使用練習格線書寫。	
第3組 小尺寸 （與第2組相同）	小寫字母高度 1/16 英寸。 從範例中可以看到正確字母形狀。 移除虛線。 請使用練習格線書寫。	
進階 小尺寸 （與第2組、第3組相同）	小寫字母高度 1/16 英寸。 範例以一段話或格言等方式呈現。 移除虛線。 請使用另一張紙書寫。	

（為了說明方便，上方範例尺寸已經過縮減。）

❷──**書寫尺寸的比較**

第 7 章

練習課表

這個課程是為了自學者而設計的。內容包含了課表內容、獨立的運作練習、交錯練習（訓練手部和前臂運作，以及字母間距）、印有範例的練習範本（附在練習課表後），以及空白的練習格式（附錄1）。此外，本書一開始可以看到所有字母和數字的範例，包括書寫方向與步驟。

盡量每天至少完成一課，並且花三十分鐘練習書寫。建議十五分鐘就休息一下。如果你能在三十分鐘內完成一課，就繼續下一課，直到補足三十分鐘的時間。每天都要回顧之前練習過的每個範例，當然也包括當天新練習的課表。

·關於練習範本·

這些自學練習範本是為了對英文書寫體有興趣的讀者設計的。每個練習範本都有三行範例，底下跟著五行空白的格線。仔細研讀範例並作為指標，在下面五行空白格線上書寫同樣的字母或字詞，盡可能寫得和範例一樣。

留意小寫字母範例中，高字母和帶下環圈的字母高度是矮字母的三倍。然而，本書練習範本中的虛線標示出，高字母和環圈字母長度大概是矮字母的二倍半（見圖 ⓡ）。這些字高和長度變化是有實際理由的。

字高不同的原因是：書寫者的目的是在沒有印「字高線」的便簽本或紙上書寫。我們在寫字時，高字母的字高絕不會完全相同，這是很自然的。重要的是，記得帶環圈的高字母要明顯地比矮字母（a、c、e、i、m、n、o、r、s、u、v、w、x、z）高。因此書寫時，環圈字母並不需要精確地等於矮字母的三倍高。如果你的環圈字母長度已經到達基線上的虛線，那麼環圈的高度就已經夠優雅了。（見圖 ⓡ）

字母範本與練習範本　　　　　練習範本　　　　　　　練習範本
標準尺寸　　　　　　　　　（第1組）　　　　　（小尺寸，第2組、第3組）

基線　　　　　　　　　　基線　　　　　　　　基線

Ⓡ——練習範本的字母尺寸（高度）

　　用虛線當作環圈字母字高的標準，而非精確限定環圈字母得是矮字母的三倍高，這樣你的書寫會更自然、更優雅，而且更快。另外，當你明白環圈字母只要寫得比矮字母高就好，而不是依賴兩條印刷好的線來決定準確的字高，你會更容易進展到小尺寸階段。你會從練習範本的第1組進步到第2組和第3組，再到進階（小尺寸）。之後就能自然地在便簽本上或紙上寫字了。

　　寫字時，要用舒適的姿勢握筆（不要抓太緊），盡量以在紙上自然、優雅地滑動。不要為了描繪範例的字母而寫得太慢。記住要不斷用另一隻手移動紙張，每隔二到三英寸移動一次。這樣可以讓你維持在寫字的範圍內書寫，並且維持良好的姿勢。一旦你學會字形並勤奮練習，以及如何使用紙筆，書寫會成為你餘生最愉快的活動之一。

課表 1-13——標準尺寸書寫

書寫的基本原則

<div style="display:flex">

lesson 1

坐好並練習正確地把紙放在你的面前，以及如何正確握筆（見97頁）。了解什麼是「寫字的範圍」，以及為何這是寫字時紙張最好的位置（見97頁）。回顧怎麼才算是好的姿勢（見98頁）。

誰有「美國書法之父」的美譽？是什麼激發了史賓賽的靈感，創造出史賓賽體中的弧形？

</div>

lesson 2

為何維持字母的斜度相同那麼重要？
寫字時應該使用哪裡的肌肉？
什麼是「合併式運作」？

請完成兩頁運作練習。

lesson 3

回顧紙張移動的重要性（見97頁）。
為何這很重要？ 在交錯練習空白格式上，做112頁的練習A。

請完成一頁運作練習作業。

研讀字母範例

i ˋ n ˋ m ˋ u

注意：以下每一課都要用一頁新的空白格式來做運作或交錯練習，可以影印附錄1中的空白格式。

lesson

4

用以下字母或字母群組完成交錯練習。

　寫三行字母 i

　寫三行字母 u

　寫三行字母 n

　寫三行字母 m

完成直式的交錯練習後，將紙轉90度，再繼續同樣的練習，接下來所有的交錯練習都用這種方式完成。

lesson

5

完成一頁運作練習。

用以下字母組完成交錯練習，每組寫三行。

　i n

　　n m

　　m u

　　u i

　　n u

lesson

6

閱讀115頁的練習範本說明。

完成一頁運作練習。

完成練習範本（第1組）122頁。

lesson

7

研讀字母範例

l、j、v、w

用以下字母完成交錯練習，每個字寫三行。

　字母 l

　字母 j

　字母 v

　字母 w

　u、v、w、j 合併練習

完成練習範本（第1組）123頁。

lesson

8

研讀字母範例

f、g、h、t、y

用以下字母完成交錯練習，按下列字母順序先做五行，再重複兩次。整個交錯練習每個方向各有十五行。

第一行 字母f

第二行 字母g

第三行 字母h

第四行 字母t

第五行 字母y

lesson

9

完成一頁運作練習。

完成練習範本（第1組）124-125頁。

lesson

10

研讀字母範例

a、b、c、d、e

用以下字母完成交錯練習，每個字寫三行。

字母a

字母b

字母c

字母d

字母e

完成練習範本（第1組）126-127頁。

lesson

11

研讀字母範例

k、o、p、q

用以下字母完成交錯練習，每組寫三行。

字母k

字母o

字母p

字母q

完成練習範本（第1組）128頁。

lesson

12

研讀字母範例

r、s、x、z

用以下字母完成交錯練習，每個字寫三行。

字母 r

字母 s

字母 x

字母 z

完成練習範本（第1組）129-130頁。

小寫字母的其他寫法：結尾型態

字母不同的寫法可以增添變化、美觀，並加快寫字速度。

熱身練習：自行決定。因為這些寫法只會用在單字的結尾，不是用來連接另一個字母的，因此在做交錯練習時，寫完結尾型態就提筆，再繼續下一個群組的練習。

lesson

13

用 d、r、t 的結尾型態完成交錯練習。以下字母組合，每組寫三行：end xpr ict bzd fst qvd mar yot led kir hjt ubr。（見圖 ⑤）也可以用運作練習取代上述的交錯練習。（或兩者都做！）

完成練習範本（第1組）131-132頁。

到目前為止你已經練習過所有的小寫字母了。保持每天練習的書寫習慣，才會逐步成長。建議從現在開始，每日練習前都要做熱身練習（比如選幾個要練的字母，做 5×5 英寸的交錯練習，或一頁運作練習），以及至少一到兩頁的單字練習。

⑤──第13課使用結尾型態的交錯練習

練習範本（第1組）

日期：＿＿＿＿＿＿＿＿＿＿＿

每個練習範本都有三行範例，底下跟著五行空白的格線。仔細研讀範例並作為指標，在下面五行空白格線上書寫同樣的字母或字詞，盡可能寫得和範例一樣。（記住：斜線表示正確字母斜度。）

Model
iii nnn mmm uuu iii nnn

1

2

3

4

5

Model
inmu numi miun uinm iumn

1

2

3

4

5

Model
minimum minimum minimum

1

2

3

4

5

練習範本（第1組）

日期：

每個練習範本都有三行範例列，底下跟著五行空白的格線。仔細研讀範例列並作為指標，在下面五行空白格線上書寫同樣的字母或字詞，盡可能寫得和範例一樣。（記住：斜線表示正確字母斜度。）

Model *jm ln vu wi jm ln vu wi jm ln vu wi*

Model *jlvw wjvl lwjv jlvw wjvl lwjv jlvw wjvl*

Model *njwi vmlu julm njwi vmlu julm*

練習範本（第1組）

日期：

每個練習範本都有三行範例，底下跟著五行空白的格線。仔細研讀範例並作為指標，在下面五行空白格線上書寫同樣的字母或字詞，盡可能寫得和範例一樣。（記住：斜線表示正確字母斜度。）

Model *uumn iumn muni muni umin umin*

1

2

3

4

5

Model *jlvw jlvw vlwj vlwj jvwl jvwl lwjv lwjv*

1

2

3

4

5

Model *fghty fghty hytfg hytfg tyhgf tyhgh*

1

2

3

4

5

英文書寫體自學聖經

練習範本（第1組）

日期：

每個練習範本都有三行範例列，底下跟著五行空白的格線。仔細研讀範例列並作為指標，在下面五行空白格線上書寫同樣的字母或字詞，盡可能寫得和範例一樣。（記住：斜線表示正確字母斜度。）

Model *fun willy nilly fun willy nilly fun*

1

2

3

4

5

Model *tilt fig living tilt fig living tilt fig*

1

2

3

4

5

Model *giving until winning giving until winnin*

1

2

3

4

5

練習範本（第1組）

日期：_____

每個練習範本都有三行範例，底下跟著五行空白的格線。仔細研讀範例並作為指標，在下面五行空白格線上書寫同樣的字母或字詞，盡可能寫得和範例一樣。（記住：斜線表示正確字母斜度。）

Model *flow swim lead flow swim lead flow*

1

2

3

4

5

Model *jungle cost each jungle cost each jungle*

1

2

3

4

5

Model *fifteen wind tingle fifteen wind tingle*

1

2

3

4

5

練習範本（第1組）

日期：

每個練習範本都有三行範例列，底下跟著五行空白的格線。仔細研讀範例列並作為指標，在下面五行空白格線上書寫同樣的字母或字詞，盡可能寫得和範例一樣。（記住：斜線表示正確字母斜度。）

Model *lvy lvy lvy ufa ufa ufa mgc mgc mgc*

1

2

3

4

5

Model *nte nte nte jwd jwd jwd hib hib hib*

1

2

3

4

5

Model *nine or ten men went mining in a mine*

1

2

3

4

5

練習範本（第1組）

日期：

每個練習範本都有三行範例，底下跟著五行空白的格線。仔細研讀範例並作為指標，在下面五行空白格線上書寫同樣的字母或字詞，盡可能寫得和範例一樣。（記住：斜線表示正確字母斜度。）

Model *height again dear bean height again dear*

1

2

3

4

5

Model *ice cube laughed decree ice cube laughed*

1

2

3

4

5

Model *dead end cadence faded dead end cadence*

1

2

3

4

5

練習範本（第1組）

每個練習範本都有三行範例列，底下跟著五行空白的格線。仔細研讀範例列並作為指標，在下面五行空白格線上書寫同樣的字母或字詞，盡可能寫得和範例一樣。（記住：斜線表示正確字母斜度。）

Model *apple banana peach grape pear pawpaw*

1

2

3

4

5

Model *quince oak lilac maple rose spirea ash*

1

2

3

4

5

Model *spruce alder beech elm hedge pine fir*

1

2

3

4

5

練習範本（第1組）

日期：

Model *the kindness of friends is a blessing.*

1

2

3

4

5

Model *marigolds and petunias are pretty flowers*

1

2

3

4

5

Model *our new house has bright red shutters*

1

2

3

4

5

練習範本（第1組）

每個練習範本都有三行範例列，底下跟著五行空白的格線。仔細研讀範例列並作為指標，在下面五行空白格線上書寫同樣的字母或字詞，盡可能寫得和範例一樣。（記住：斜線表示正確字母斜度。）

日期：

Model *the wild geese flew over the hill to our pond*

1

2

3

4

5

Model *autumn is beautiful when leaves change color*

1

2

3

4

5

Model *never lose your loyalty for what you believe*

1

2

3

4

5

練習範本（第1組）

日期：

每個練習範本都有三行範例，底下跟著五行空白的格線。仔細研讀範例並作為指標，在下面五行空白格線上書寫同樣的字母或字詞，盡可能寫得和範例一樣。（記住：斜線表示正確字母斜度。）

Model *bend flower wilt surround tender veer*

1

2

3

4

5

Model *ended river rent spirit afraid server spent*

1

2

3

4

5

Model *tilt decipher respect decided reservoir never*

1

2

3

4

5

課表 14-34——標準尺寸書寫

·使用第1組練習範本·

課表14到34會繼續使用前面課程的練習格式。每一課前都需要熱身練習，再任選詩集、格言或文學中的段落寫八到十行，請用附錄1的空白練習格式做這些練習。

如果你想在沒有格線的紙上書寫，請把空白格式放在紙的下方，只要有足夠的光源，像是檯燈，即使書寫的紙是空白的，也能看到下面的格線。

當你完成八到十行後，再進行每一課對應的練習範本。一天至少完成一課。

> **提示**
>
> 書寫格言或從文學與詩集段落時，全部都用小寫。即使碰到大寫，也寫成小寫。

練習範本（第 1 組）

每個練習範本都有三行範例，底下跟著五行空白的格線。仔細研讀範例並作為指標，在下面五行空白格線上書寫同樣的字母或字詞，盡可能寫得和範例一樣。（記住：斜線表示正確字母斜度。）

Model
a dented car went down the old road too fast

1

2

3

4

5

Model
the faint hint of a red sunset left the violet sky

1

2

3

4

5

Model
the first mockingbird of the year is in flight

1

2

3

4

5

練習範本（第1組）

日期：_____

每個練習範本都有三行範例列，底下跟著五行空白的格線。仔細研讀範例列並作為指標，在下面五行空白格線上書寫同樣的字母或字詞，盡可能寫得和範例一樣。（記住：斜線表示正確字母斜度。）

Model *daily handwriting practice will be rewarding.*

1

2

3

4

5

Model *patience and determination are keys to success.*

1

2

3

4

5

Model *maintain a smooth movement as you write.*

1

2

3

4

5

練習範本（第1組）

日期：

每個練習範本都有三行範例，底下跟著五行空白的格線。仔細研讀範例並作為指標，在下面五行空白格線上書寫同樣的字母或字詞，盡可能寫得和範例一樣。（記住：斜線表示正確字母斜度。）

Model *this is a sample of my handwriting as of today.*

1

2

3

4

5

Model *using a good pen or sharp pencil is important.*

1

2

3

4

5

Model *try not to be in such a big hurry as you write.*

1

2

3

4

5

練習範本（第1組）

日期：_____

每個練習範本都有三行範例列，底下跟著五行空白的格線。仔細研讀範例列並作為指標，在下面五行空白格線上書寫同樣的字母或字詞，盡可能寫得和範例一樣。（記住：斜線表示正確字母斜度。）

Model *it is a special gift to write a letter to a friend.*

1

2

3

4

5

Model *strive to handwrite at least one page each day.*

1

2

3

4

5

Model *try to make the spacing of your letters consistent*

1

2

3

4

5

練習範本（第1組）

日期：

每個練習範本都有三行範例，底下跟著五行空白的格線。仔細研讀範例並作為指標，在下面五行空白格線上書寫同樣的字母或字詞，盡可能寫得和範例一樣。（記住：斜線表示正確字母斜度。）

Model *a gardener always looks forward to the spring*

1

2

3

4

5

Model *autumn is a beautiful season of the year.*

1

2

3

4

5

Model *winter is a quiet time when snow covers the land*

1

2

3

4

5

練習範本（第1組）

日期：_____

每個練習範本都有三行範例列，底下跟著五行空白的格線。仔細研讀範例列並作為指標，在下面五行空白格線上書寫同樣的字母或字詞，盡可能寫得和範例一樣。（記住：斜線表示正確字母斜度。）

Model *the quick sly fox jumped over the lazy brown dog.*

1

2

3

4

5

Model *kindness, compassion and patience are keys in life*

1

2

3

4

5

Model *the meadow is bright with flowers in the summer.*

1

2

3

4

5

練習範本（第1組）

日期：

每個練習範本都有三行範例，底下跟著五行空白的格線。仔細研讀範例並作為指標，在下面五行空白格線上書寫同樣的字母或字詞，盡可能寫得和範例一樣。（記住：斜線表示正確字母斜度。）

Model *when was the last time you wrote a letter to a friend?*

1

2

3

4

5

Model *treat yourself and purchase some nice stationery*

1

2

3

4

5

Model *a fine -pointed fountain pen is my favorite tool.*

1

2

3

4

5

練習範本（第 1 組）

日期：

每個練習範本都有三行範例列，底下跟著五行空白的格線。仔細研讀範例列並作為指標，在下面五行空白格線上書寫同樣的字母或字詞，盡可能寫得和範例一樣。（記住：斜線表示正確字母斜度。）

Model *cross-drill and movement exercises are important.*

1

2

3

4

5

Model *never write on top of a tablet; use a single sheet.*

1

2

3

4

5

Model *keep your writing desk, or table, free of clutter.*

1

2

3

4

5

練習範本（第1組）

日期：＿＿＿＿＿＿＿＿＿＿＿＿

每個練習範本都有三行範例，底下跟著五行空白的格線。仔細研讀範例並作為指標，在下面五行空白格線上書寫同樣的字母或字詞，盡可能寫得和範例一樣。（記住：斜線表示正確字母斜度。）

Model *we saw some exquisite jewelry on exhibition.*

1

2

3

4

5

Model *taking long walks is a wonderful exercise.*

1

2

3

4

5

Model *always keep a dictionary nearby as you write.*

1

2

3

4

5

練習範本（第1組）

日期：＿＿＿＿＿＿＿＿＿＿＿＿＿＿＿＿

每個練習範本都有三行範例列，底下跟著五行空白的格線。仔細研讀範例列並作為指標，在下面五行空白格線上書寫同樣的字母或字詞，盡可能寫得和範例一樣。（記住：斜線表示正確字母斜度。）

Model *everyone should visit their library during the year*

1

2

3

4

5

Model *working in a corporation involves many meetings*

1

2

3

4

5

Model *the reading of books and poetry is one of life's joys*

1

2

3

4

5

練習範本（第1組）

日期：

每個練習範本都有三行範例，底下跟著五行空白的格線。仔細研讀範例並作為指標，在下面五行空白格線上書寫同樣的字母或字詞，盡可能寫得和範例一樣。（記住：斜線表示正確字母斜度。）

Model we watched the cattle come down from the pasture.

1

2

3

4

5

Model we woke up early to do our chores on the family farm

1

2

3

4

5

Model the wheat harvest is always an exciting time for us.

1

2

3

4

5

練習範本（第1組）

日期：

每個練習範本都有三行範例列，底下跟著五行空白的格線。仔細研讀範例列並作為指標，在下面五行空白格線上書寫同樣的字母或字詞，盡可能寫得和範例一樣。（記住：斜線表示正確字母斜度。）

Model *a robin sang on the rail fence outside my window.*

1

2

3

4

5

Model *tornados are quite common in the plains states*

1

2

3

4

5

Model *the seagulls in the bay follow the fisherman's boat.*

1

2

3

4

5

第 7 章 練習課表

練習範本（第1組）

日期：

Model *mother often shops at the neighborhood grocery store.*

1

2

3

4

5

Model *the jewelry store sells watches, rings and necklaces*

1

2

3

4

5

Model *hundreds of wild geese are flying over our property.*

1

2

3

4

5

練習範本（第1組）

每個練習範本都有三行範例列，底下跟著五行空白的格線。仔細研讀範例列並作為指標，在下面五行空白格線上書寫同樣的字母或字詞，盡可能寫得和範例一樣。（記住：斜線表示正確字母斜度。）

Model *the daffodils and hyacinths are poking above ground*

1

2

3

4

5

Model *the buds on our lilacs are beginning to look green*

1

2

3

4

5

Model *the pansies are blooming in our garden containers*

1

2

3

4

5

練習範本（第1組）

每個練習範本都有三行範例，底下跟著五行空白的格線。仔細研讀範例並作為指標，在下面五行空白格線上書寫同樣的字母或字詞，盡可能寫得和範例一樣。（記住：斜線表示正確字母斜度。）

日期：

Model *politeness and courtesy should not diminish with age*

1

2

3

4

5

Model *strive to learn and master one new word every week*

1

2

3

4

5

Model *by this time my handwriting should be improving*

1

2

3

4

5

練習範本（第1組）

日期：

每個練習範本都有三行範例列，底下跟著五行空白的格線。仔細研讀範例列並作為指標，在下面五行空白格線上書寫同樣的字母或字詞，盡可能寫得和範例一樣。（記住：斜線表示正確字母斜度。）

Model *you must learn what not to do before you don't do it*

1

2

3

4

5

Model *patience, practice and the will to succeed will win*

1

2

3

4

5

Model *the moon is a natural satellite of the planet earth*

1

2

3

4

5

第 7 章 練習課表

練習範本（第1組）

日期：_____

每個練習範本都有三行範例，底下跟著五行空白的格線。仔細研讀範例並作為指標，在下面五行空白格線上書寫同樣的字母或字詞，盡可能寫得和範例一樣。（記住：斜線表示正確字母斜度。）

Model *our path took us further and further along the river.*

1

2

3

4

5

Model *we love to remember friends whenever we sit to write.*

1

2

3

4

5

Model *the clouds seem to gather as they hover overhead.*

1

2

3

4

5

練習範本（第1組）

每個練習範本都有三行範例列，底下跟著五行空白的格線。仔細研讀範例列並作為指標，在下面五行空白格線上書寫同樣的字母或字詞，盡可能寫得和範例一樣。（記住：斜線表示正確字母斜度。）

Model *the deer nibbled on a ripe pear that grew on our tree.*

1

2

3

4

5

Model *the mountains appear to go on forever very far away.*

1

2

3

4

5

Model *the summer birds fly near the feeder by our door.*

1

2

3

4

5

練習範本（第1組）

每個練習範本都有三行範例，底下跟著五行空白的格線。仔細研讀範例並作為指標，在下面五行空白格線上書寫同樣的字母或字詞，盡可能寫得和範例一樣。（記住：斜線表示正確字母斜度。）

Model *the weather today was warmer than it was yesterday.*

1

2

3

4

5

Model *mother and father braved the rainshower to visit me.*

1

2

3

4

5

Model *the lavender blooms of the heather plants are lovely.*

1

2

3

4

5

練習範本（第1組）

每個練習範本都有三行範例列，底下跟著五行空白的格線。仔細研讀範例列並作為指標，在下面五行空白格線上書寫同樣的字母或字詞，盡可能寫得和範例一樣。（記住：斜線表示正確字母斜度。）

| Model | *an error will occur if we do not pay attention* |

1

2

3

4

5

| Model | *the evening glimmer of winter twilight is peaceful* |

1

2

3

4

5

| Model | *we favor the flavor of peanut butter ice cream* |

1

2

3

4

5

練習範本（第1組）

每個練習範本都有三行範例，底下跟著五行空白的格線。仔細研讀範例並作為指標，在下面五行空白格線上書寫同樣的字母或字詞，盡可能寫得和範例一樣。（記住：斜線表示正確字母斜度。）

Model *a competing athlete exercises with extra vigor.*

1

2

3

4

5

Model *the lawyer and police officer often confer together.*

1

2

3

4

5

Model *the actor posed by the mirror at an early hour.*

1

2

3

4

5

課表35-60——標準尺寸書寫

·使用第1組練習範本·

　　課表35到60會繼續使用前面課程的練習格式。每一課都需要熱身練習，再任選詩集、格言或文學中的段落寫八到十行。用附錄1的空白練習格式做這幾課的練習。

　　當你完成八到十行後，再使用練習範本書寫。一天至少完成一課。

練習範本（第1組）

日期：＿＿＿＿＿＿＿＿＿＿＿＿

每個練習範本都有三行範例，底下跟著五行空白的格線。仔細研讀範例並作為指標，在下面五行空白格線上書寫同樣的字母或字詞，盡可能寫得和範例一樣。（記住：斜線表示正確字母斜度。）

Model — *Alabama Alicia Alaska Abraham Alan*

1

2

3

4

5

Model — *Andrew A A A A A Aberdeen Alexandra*

1

2

3

4

5

Model — *Atlantic Antarctica Aegean Aardvark*

1

2

3

4

5

練習範本（第1組）

日期：

每個練習範本都有三行範例列，底下跟著五行空白的格線。仔細研讀範例列並作為指標，在下面五行空白格線上書寫同樣的字母或字詞，盡可能寫得和範例一樣。（記住：斜線表示正確字母斜度。）

Model *Buffalo Birmingham Barnaby Buttercup*

1

2

3

4

5

Model *B B B B B B B Barbara Bridgeport*

1

2

3

4

5

Model *Bobolink Baltic Brownville Benjamin B*

1

2

3

4

5

練習範本（第1組）

日期：

Model Charles Celeste Catherine Caesar Cynthia

1

2

3

4

5

Model C C C CCC Conrad Crestwood Chillicothe

1

2

3

4

5

Model Celosia Coleus Carrot Cairo Chicago CC

1

2

3

4

5

練習範本（第1組）

日期：

Model Dakota Denver David Dublin Dogwood

1

2

3

4

5

Model Dallas D D D D D D Detroit Danube

1

2

3

4

5

Model Dolphin Dahlia Devonian Delaware D

1

2

3

4

5

練習範本（第1組）

日期：

每個練習範本都有三行範例，底下跟著五行空白的格線。仔細研讀範例並作為指標，在下面五行空白格線上書寫同樣的字母或字詞，盡可能寫得和範例一樣。（記住：斜線表示正確字母斜度。）

Model *Ellinwood Elvis England Edinburgh Eden*

1

2

3

4

5

Model *Europe E E E E E E E E E E Equator Everglades*

1

2

3

4

5

Model *Evansdale Eldorado Errol Evonne Eddie*

1

2

3

4

5

練習範本（第1組）

日期：

每個練習範本都有三行範例列，底下跟著五行空白的格線。仔細研讀範例列並作為指標，在下面五行空白格線上書寫同樣的字母或字詞，盡可能寫得和範例一樣。（記住：斜線表示正確字母斜度。）

Model *Faith Frank Felicia Fulton Fayetteville*

1

2

3

4

5

Model *Fillmore F F F F F F F Faulkner F*

1

2

3

4

5

Model *Ford Freud France Fairbanks Freeport*

1

2

3

4

5

練習範本（第1組）

日期：_____

每個練習範本都有三行範例，底下跟著五行空白的格線。仔細研讀範例並作為指標，在下面五行空白格線上書寫同樣的字母或字詞，盡可能寫得和範例一樣。（記住：斜線表示正確字母斜度。）

Model *Georgia Gainesville Gillespie Gregory*

1

2

3

4

5

Model *Glendale Galveston G G G G G G G G*

1

2

3

4

5

Model *Geneva Galena Gardner Germany G G*

1

2

3

4

5

練習範本（第1組）

日期：

每個練習範本都有三行範例列，底下跟著五行空白的格線。仔細研讀範例列並作為指標，在下面五行空白格線上書寫同樣的字母或字詞，盡可能寫得和範例一樣。（記住：斜線表示正確字母斜度。）

Model *Henry Herkimer Harlequin Halifax H H*

1

2

3

4

5

Model *Heather Hamilton H H H H H Harold*

1

2

3

4

5

Model *Harris Helena Hartford Hudson Holyoke*

1

2

3

4

5

練習範本（第1組）

日期：_____

每個練習範本都有三行範例，底下跟著五行空白的格線。仔細研讀範例並作為指標，在下面五行空白格線上書寫同樣的字母或字詞，盡可能寫得和範例一樣。（記住：斜線表示正確字母斜度。）

Model *Indiana Independence Inverness Illinois*

1

2

3

4

5

Model *Iowa Ireland IIIIII Iroquois Irving*

1

2

3

4

5

Model *Idlewild Indonesia Impatiens Impala*

1

2

3

4

5

練習範本（第1組）

每個練習範本都有三行範例列，底下跟著五行空白的格線。仔細研讀範例列並作為指標，在下面五行空白格線上書寫同樣的字母或字詞，盡可能寫得和範例一樣。（記住：斜線表示正確字母斜度。）

Model *Jersey Jennifer Joseph Jackson Johnnie*

1

2

3

4

5

Model *Jeremiah J J J J J Juanita Jasper Jerry*

1

2

3

4

5

Model *Jackson Japan Jefferson Jupiter Jamaica*

1

2

3

4

5

練習範本（第1組）

日期：

每個練習範本都有三行範例，底下跟著五行空白的格線。仔細研讀範例並作為指標，在下面五行空白格線上書寫同樣的字母或字詞，盡可能寫得和範例一樣。（記住：斜線表示正確字母斜度。）

Model
Kentucky Kingswood Kansas Kookaburra

1

2

3

4

5

Model
Killarney K K K K K Ketchikan Kodiak

1

2

3

4

5

Model
Kestrel Kathleen Koala Kenya Kristin

1

2

3

4

5

練習範本（第1組）

日期：

每個練習範本都有三行範例列，底下跟著五行空白的格線。仔細研讀範例列並作為指標，在下面五行空白格線上書寫同樣的字母或字詞，盡可能寫得和範例一樣。（記住：斜線表示正確字母斜度。）

Model *Ladybug Lynx Leopard Loganberry Lion*

1

2

3

4

5

Model *Labrador L L L L L L Lincoln Longfellow*

1

2

3

4

5

Model *Liszt Larkspur Lizard Lemur Lyrebird*

1

2

3

4

5

練習範本（第1組）

日期：

每個練習範本都有三行範例，底下跟著五行空白的格線。仔細研讀範例並作為指標，在下面五行空白格線上書寫同樣的字母或字詞，盡可能寫得和範例一樣。（記住：斜線表示正確字母斜度。）

Model *Maple Marigold Monaco Mesquite*

1

2

3

4

5

Model *McKinley Mercury M M M M M M M*

1

2

3

4

5

Model *Malaga Melbourne Mosquito Mongoose*

1

2

3

4

5

練習範本（第1組）

日期：

Model

Nightingale Norway Niagara Narcissus

1

2

3

4

5

Model

Nautilus N N N N N N N N Nuthatch

1

2

3

4

5

Model

Neptune Nairobi Nelson Neon Nightshade

1

2

3

4

5

練習範本（第1組）

日期：

Model *Olive Oleander Orange Orchid Oxalis O*

1

2

3

4

5

撇號放在下個大寫字母的 起始環圈內或外都可以。

Model *O'Hara O'Keefe O'Neil OOOO Osprey*

1

2

3

4

5

Model *Orion Octopus Opossum Oceania Ocelot*

1

2

3

4

5

練習範本（第1組）

日期：

每個練習範本都有三行範例列，底下跟著五行空白的格線。仔細研讀範例列並作為指標，在下面五行空白格線上書寫同樣的字母或字詞，盡可能寫得和範例一樣。（記住：斜線表示正確字母斜度。）

Model *Pansy Poppy Poppy Panda Panama Peach*

1

2

3

4

5

Model *Plymouth P P P P P P P P Philadelphia*

1

2

3

4

5

Model *Porcupine Pleiades Puffin Pronghorn Parsnip*

1

2

3

4

5

練習範本（第1組）

日期：

Model Quail Quebec Quarter Quahog Quetzal

1

2

3

4

5

Model Queen 2 2 2 2 2 2 Quincy Quartz

1

2

3

4

5

Model Quito Quaternary Quaker Quapaw Quimper

1

2

3

4

5

練習範本（第1組）

日期：＿＿＿＿＿＿＿＿＿＿＿＿＿＿＿＿

每個練習範本都有三行範例列，底下跟著五行空白的格線。仔細研讀範例列並作為指標，在下面五行空白格線上書寫同樣的字母或字詞，盡可能寫得和範例一樣。（記住：斜線表示正確字母斜度。）

Model *Rhinoceros Reagan Rembrandt Rochester*

1

2

3

4

5

Model *Rhubarb R R R R R R R R R Reindeer R*

1

2

3

4

5

Model *Robin Renaissance Raleigh Revere Rhesus*

1

2

3

4

5

練習範本（第1組）

日期：

每個練習範本都有三行範例，底下跟著五行空白的格線。仔細研讀範例並作為指標，在下面五行空白格線上書寫同樣的字母或字詞，盡可能寫得和範例一樣。（記住：斜線表示正確字母斜度。）

Model *Saguaro Saskatchewan Spruce Seychelles*

1

2

3

4

5

Model *Sequoia Saxophone Sumac S S S S S S*

1

2

3

4

5

Model *Sparrow Sturgeon Submarine Squirrel*

1

2

3

4

5

練習範本（第1組）

日期：_____

每個練習範本都有三行範例列，底下跟著五行空白的格線。仔細研讀範例列並作為指標，在下面五行空白格線上書寫同樣的字母或字詞，盡可能寫得和範例一樣。（記住：斜線表示正確字母斜度。）

Model **Truman Thoreau Toledo Thailand Texas**

1

2

3

4

5

Model **Tennessee Tulip Tonganoxie Triceratops**

1

2

3

4

5

Model **T T T T T T Thistle Towhee Tecumseh**

1

2

3

4

5

練習範本（第1組）

日期：

每個練習範本都有三行範例，底下跟著五行空白的格線。仔細研讀範例並作為指標，在下面五行空白格線上書寫同樣的字母或字詞，盡可能寫得和範例一樣。（記住：斜線表示正確字母斜度。）

Model *Uganda Ukulele Uruguay Urbandale*

1

2

3

4

5

Model *Umbrella U U U U U Ulysses Uriah*

1

2

3

4

5

Model *Uranium Uranus Utrecht Ulexite U*

1

2

3

4

5

練習範本（第1組）

日期：

每個練習範本都有三行範例列，底下跟著五行空白的格線。仔細研讀範例列並作為指標，在下面五行空白格線上書寫同樣的字母或字詞，盡可能寫得和範例一樣。（記住：斜線表示正確字母斜度。）

Model *Virginia Valdez Vladivostok Vesuvius Violet*

1

2

3

4

5

Model *Voltaire V V V V V V Venezuela Victoria*

1

2

3

4

5

Model *Vireo Vespucci Vanilla Venetian Valentine*

1

2

3

4

5

練習範本（第1組）

日期：

每個練習範本都有三行範例，底下跟著五行空白的格線。仔細研讀範例並作為指標，在下面五行空白格線上書寫同樣的字母或字詞，盡可能寫得和範例一樣。（記住：斜線表示正確字母斜度。）

Model
Winchester Woodrow Wilson Washington W

1

2

3

4

5

Model
Whippet Wichita W W W W W W W W W

1

2

3

4

5

Model
Winnipeg Webster Warbler Wolf Wisteria

1

2

3

4

5

練習範本（第1組）

日期：

每個練習範本都有三行範例列，底下跟著五行空白的格線。仔細研讀範例列並作為指標，在下面五行空白格線上書寫同樣的字母或字詞，盡可能寫得和範例一樣。（記住：斜線表示正確字母斜度。）

Model

1

2

3

4

5

Model
X X X Xenia Xylem Xavier Xylophone

1

2

3

4

5

Model
Xerophyte Xanthophyll Xenon Xinxiang

1

2

3

4

5

練習範本（第1組）

日期：

每個練習範本都有三行範例，底下跟著五行空白的格線。仔細研讀範例並作為指標，在下面五行空白格線上書寫同樣的字母或字詞，盡可能寫得和範例一樣。（記住：斜線表示正確字母斜度。）

Model *Yakima Yucatan Yellowstone Yonkers*

1

2

3

4

5

Model *Youngstown Y Y Y Y Y Y Yogurt Y*

1

2

3

4

5

Model *Yuma Yangtze Yukon Yo-Yo Yucca Yew*

1

2

3

4

5

練習範本（第1組）

每個練習範本都有三行範例列，底下跟著五行空白的格線。仔細研讀範例列並作為指標，在下面五行空白格線上書寫同樣的字母或字詞，盡可能寫得和範例一樣。（記住：斜線表示正確字母斜度。）

Model *Zachary Zucchini Zinnia Zirconium Zither*

1

2

3

4

5

Model *Zoology Z Z Z Z Z Z Zurich Zodiac Zephyr*

1

2

3

4

5

Model *Zebra Zanesville Zoysia Zuider Zee Zambezi*

1

2

3

4

5

課表61-76——小尺寸字母

·使用練習範本（第2組、第3冊）·

　　這部分的課程是為了讓書寫者練習平日最常用的字母尺寸，這種尺寸常用在日常書寫和信函。我強烈建議在寫這種尺寸字母時使用原子筆、尖的鉛筆、中性筆或非常細的筆，或是細、極細的鋼筆。

　　每一課開始前都請先自選熱身練習，接著寫八到十行的格言、文學或詩集任一小段。使用附錄1空白練習格式的第2組、第3組（小尺寸）做這個練習。最後完成練習範本。每天至少完成一課。

練習範本（第2組）

日期：

請先完成練習範本第1組所有內容，再進入第2組練習。仔細研讀範例列並作為指標，在下面六行空白格線上書寫同樣的內容，盡可能寫得和範例一樣，並維持字母間距和字高的一致。第2組的字高較小，是為了讓書寫者習慣小尺寸字母，這種傳統慣用的尺寸可以讓書寫更輕鬆也更快。（記住：斜線表示正確字母斜度。）

Model: *George expects to harvest his soybeans next month.*

1

2

3

4

5

6

Model: *Marianne's jelly won First Place at the County Fair.*

1

2

3

4

5

6

Model: *Frank invited us over this weekend for a hot dog cookout.*

1

2

3

4

5

6

練習範本（第2組）

日期：_____

請先完成練習範本第1組所有內容，再進入第2組練習。仔細研讀範例列並作為指標，在下面六行空白格線上書寫同樣的內容，盡可能寫得和範例一樣，並維持字母間距和字高的一致。第2組的字高較小，是為了讓書寫者習慣小尺寸字母，這種傳統慣用的尺寸可以讓書寫更輕鬆也更快。（記住：斜線表示正確字母斜度。）

Model: *Always endeavor to make a good first impression*

Model: *Severe thunderstorms brought rain, wind and large hail.*

Model: *Last month a tornado roared through our neighborhood.*

練習範本（第2組）

日期：

請先完成練習範本第1組所有內容，再進入第2組練習。仔細研讀範例列並作為指標，在下面六行空白格線上書寫同樣的內容，盡可能寫得和範例一樣，並維持字母間距和字高的一致。第2組的字高較小，是為了讓書寫者習慣小尺寸字母，這種傳統慣用的尺寸可以讓書寫更輕鬆也更快。（記住：斜線表示正確字母斜度。）

Model *Xavier and Zachary were best friends in their childhood.*

1

2

3

4

5

6

Model *Debbie's cats are playful and sometimes mischievous.*

1

2

3

4

5

6

Model *It's fun to play my old albums on the turntable.*

1

2

3

4

5

6

練習範本（第2組）

日期：_____

請先完成練習範本第1組所有內容，再進入第2組練習。仔細研讀範例列並作為指標，在下面六行空白格線上書寫同樣的內容，盡可能寫得和範例一樣，並維持字母間距和字高的一致。第2組的字高較小，是為了讓書寫者習慣小尺寸字母，這種傳統慣用的尺寸可以讓書寫更輕鬆也更快。（記住：斜線表示正確字母斜度。）

Model: *Washington is a great place to learn American history.*

Model: *Beachcombers looked throughout the sand for seashells.*

Model: *Grandmother always made the best apple dumplings.*

練習範本（第2組）

日期：

請先完成練習範本第1組所有內容，再進入第2組練習。仔細研讀範例列並作為指標，在下面六行空白格線上書寫同樣的內容，盡可能寫得和範例一樣，並維持字母間距和字高的一致。第2組的字高較小，是為了讓書寫者習慣小尺寸字母，這種傳統慣用的尺寸可以讓書寫更輕鬆也更快。（記住：斜線表示正確字母斜度。）

Model *Yesterday a group of students toured the theater.*

1

2

3

4

5

6

Model *For postlights illuminate the sidewalk at night.*

1

2

3

4

5

6

Model *Our car had new brakes installed at the repair shop.*

1

2

3

4

5

6

練習範本（第2組）

日期：_____

請先完成練習範本第1組所有內容，再進入第2組練習。仔細研讀範例列並作為指標，在下面六行空白格線上書寫同樣的內容，盡可能寫得和範例一樣，並維持字母間距和字高的一致。第2組的字高較小，是為了讓書寫者習慣小尺寸字母，這種傳統慣用的尺寸可以讓書寫更輕鬆也更快。（記住：斜線表示正確字母斜度。）

Model *Basil, Sage, Rosemary and Thyme are used in cooking*

Model *I spent many hours at the library working on my project*

Model *Roasted lamb and baked potatoes make a choice meal*

練習範本 (第2組)

日期：

請先完成練習範本第1組所有內容，再進入第2組練習。仔細研讀範例列並作為指標，在下面六行空白格線上書寫同樣的內容，盡可能寫得和範例一樣，並維持字母間距和字高的一致。第2組的字高較小，是為了讓書寫者習慣小尺寸字母，這種傳統慣用的尺寸可以讓書寫更輕鬆也更快。（記住：斜線表示正確字母斜度。）

Model *Lettuce, tomatoes and cucumbers were in the garden salad.*

1

2

3

4

5

6

Model *Victoria made tuna fish sandwiches for our family picnic.*

1

2

3

4

5

6

Model *Oatmeal with cinnamon and raisins is a good breakfast.*

1

2

3

4

5

6

練習範本（第2組）

日期：_____

請先完成練習範本第1組所有內容，再進入第2組練習。仔細研讀範例列並作為指標，在下面六行空白格線上書寫同樣的內容，盡可能寫得和範例一樣，並維持字母間距和字高的一致。第2組的字高較小，是為了讓書寫者習慣小尺寸字母，這種傳統慣用的尺寸可以讓書寫更輕鬆也更快。（記住：斜線表示正確字母斜度。）

Model Fresh melon, strawberries and apples is a healthy dessert.

Model Mother made her special lasagna for tonight's supper.

Model Holiday meals and family dinners are memorable times.

練習範本（第3組）

日期：＿＿＿＿＿＿＿＿＿＿＿＿＿＿＿＿

請先完成練習範本第2組所有內容，再進入第3組練習。仔細研讀範例列並作為指標，在下面六行空白格線上書寫同樣的內容，盡可能寫得和範例一樣，並維持字母間距和字高的一致。第3組的字高較小，是為了讓書寫者習慣小尺寸字母，這種傳統慣用的尺寸可以讓書寫更輕鬆也更快。（記住：斜線表示正確字母斜度。）

Model *Mount Saint Helens is a volcano in Washington State.*

Model *Robert E. Peary was a Naval officer and Arctic explorer.*

Model *Edward R. Murrow was a famous American news journalist.*

練習範本（第3組）

日期：＿＿＿＿＿＿＿＿＿＿＿＿＿＿

請先完成練習範本第2組所有內容，再進入第3組練習。仔細研讀範例列並作為指標，在下面六行空白格線上書寫同樣的內容，盡可能寫得和範例一樣，並維持字母間距和字高的一致。第3組的字高較小，是為了讓書寫者習慣小尺寸字母，這種傳統慣用的尺寸可以讓書寫更輕鬆也更快。（記住：斜線表示正確字母斜度。）

Model *Henry David Thoreau wrote "Civil Disobedience" and "Walden."*

1

2

3

4

5

6

Model *Sir Arthur Conan Doyle created Mr. Sherlock Holmes.*

1

2

3

4

5

6

Model *Sojourner Truth was an early leader of Civil Rights.*

1

2

3

4

5

6

練習範本（第3組）

請先完成練習範本第2組所有內容，再進入第3組練習。仔細研讀範例列並作為指標，在下面六行空白格線上書寫同樣的內容，盡可能寫得和範例一樣，並維持字母間距和字高的一致。第3組的字高較小，是為了讓書寫者習慣小尺寸字母，這種傳統慣用的尺寸可以讓書寫更輕鬆也更快。（記住：斜線表示正確字母斜度。）

Model *Platt Rogers Spencer is the father of American handwriting.*

Model *Kelchner and Madarasz were famous American penmen.*

Model *Handwriting is an important life skill in a literate society.*

練習範本（第3組）

日期：_____

請先完成練習範本第2組所有內容，再進入第3組練習。仔細研讀範例列並作為指標，在下面六行空白格線上書寫同樣的內容，盡可能寫得和範例一樣，並維持字間距和字高的一致。第3組的字高較小，是為了讓書寫者習慣小尺寸字母，這種傳統慣用的尺寸可以讓書寫更輕鬆也更快。（記住：斜線表示正確字母斜度。）

Model *This year I'm planting peonies and roses in my garden.*

1

2

3

4

5

6

Model *Lilacs fill the air with a fragrant scent when they bloom.*

1

2

3

4

5

6

Model *Marigolds and Petunias are popular summer flowers.*

1

2

3

4

5

6

練習範本（第3組）

請先完成練習範本第2組所有內容，再進入第3組練習。仔細研讀範例列並作為指標，在下面六行空白格線上書寫同樣的內容，盡可能寫得和範例一樣，並維持字間距和字高的一致。第3組的字高較小，是為了讓書寫者習慣小尺寸字母，這種傳統慣用的尺寸可以讓書寫更輕鬆也更快。（記住：斜線表示正確字母斜度。）

Model We look forward to receiving our garden catalogs in Spring.

Model Numismatics is the study of money, coins and currency.

Model The Aurora Borealis is a colorful sight in northern latitudes.

練習範本（第3組）

日期：＿＿＿＿＿＿＿＿＿＿＿＿

Model
Our family always tries to celebrate Thanksgiving together.

1

2

3

4

5

6

Model
The Holiday Season is a joyous time of year for children.

1

2

3

4

5

6

Model
John Hancock's birthday is National Handwriting Day.

1

2

3

4

5

6

練習範本（第3組）

日期：＿＿＿＿＿＿＿＿＿＿＿＿＿＿＿＿＿

請先完成練習範本第2組所有內容，再進入第3組練習。仔細研讀範例列並作為指標，在下面六行空白格線上書寫同樣的內容，盡可能寫得和範例一樣，並維持字間距和字高的一致。第3組的字高較小，是為了讓書寫者習慣小尺寸字母，這種傳統慣用的尺寸可以讓書寫更輕鬆也更快。（記住：斜線表示正確字母斜度。）

Model *It's fun to walk along the river and watch the boats go by.*

Model *The Tallgrass Prairie in Kansas has a quiet beauty to see.*

Model *The mountain views are dramatic in the Western States.*

練習範本（第3組）

日期：＿＿＿＿＿＿＿＿＿＿＿＿＿＿＿＿

請先完成練習範本第2組所有內容，再進入第3組練習。仔細研讀範例列並作為指標，在下面六行空白格線上書寫同樣的內容，盡可能寫得和範例一樣，並維持字母間距和字高的一致。第3組的字高較小，是為了讓書寫者習慣小尺寸字母，這種傳統慣用的尺寸可以讓書寫更輕鬆也更快。（記住：斜線表示正確字母斜度。）

Model *California landscape varies from mountain to desert to sea.*

1

2

3

4

5

6

Model *The best way to practice penmanship is to write to a friend.*

1

2

3

4

5

6

Model *Continue your efforts in handwriting every day of your life.*

1

2

3

4

5

6

課表77-86——進階（小尺寸）書寫

　　進階（小尺寸）是為了練習書寫多行文章而設計的。這部分沒有單行的範例。建議研讀整頁範例，並使用附錄1的空白格式（進階小尺寸），照抄一遍全文。

　　先進行自選的熱身練習，再寫八到十行的詩集、格言或文學段落。用附錄1中的空白格式（進階小尺寸）做練習。最後，完成練習範本，每天至少完成一課。

　　前面範例加上空白格線來練習單行書寫，可以在字形、字母間距與手部運作上更加精進。不過，在多行書寫時，無論是詩詞、文章段落或幾句格言，若能先在心裡掌握完整的樣貌，會帶來極大的幫助。整頁「塊狀」的書寫樣貌明顯不同，順暢、優雅且易讀。這種**有特色的書寫樣貌**，就是你應該努力的方向，最終你的書寫也能像這樣流暢、優雅且易讀。達到這個目標的最好方法就是好好研讀本書中的範例，並且每天勤奮練習。

　　書寫時，無法將所有字母都寫得完美無暇，但盡量做到最好。不要擔心些微的不一致，像是某個字母寫得比相似字母高一點或矮一點。你寫的每個字母一定會有些許不同，這都是正常的。整體看起來的樣貌才是你該追求的，那是由好的字形、一致的字母間距（才不會看起來擠在一起）以及優雅的筆畫所組成的。用你覺得自在的速度寫字，不要慢慢地「畫」字母，或是在紙上急匆匆地寫字。

持續每日練習

完成本書的所有課表後，下一步也是最後一步要做的是，持續每日的練習。選擇對你特別有意義的格言、詩集或文學作品來練習。

記得在桌子上一定要墊一張紙作為底墊。用橫線紙、空白的紙張或附錄1的空白格式來練習。絕對不要直接在便簽本上書寫。

你會發現有些紙寫起來比較滑順，盡量嘗試不同的紙，選出一些你最喜歡的紙。另外，選一個你喜歡的書寫工具，要握起來舒適，寫起來滑順，並且出墨平均、順暢。

以上所有條件都達成後，那麼在你接下來的生命中，不僅擁有了這個最實用的技能，而且你會有種美妙的感受，我們稱為**書寫的愉悅**。

進階練習範本（小尺寸）

先完成八到十行的格言或文學作品抄寫，再進行此項練習。盡量維持字母間距與字高的一致，保持優雅。握筆要舒適不可緊握。如同在交錯練習中提過的，每寫二到三英吋時就要移動紙張。讓愉快地書寫以及美麗的作品，成為你努力的目標。（記住：斜線表示正確字母斜度。）

Handwriting

... that action, of emotion, of thought and decision that has recorded the history of mankind, revealed the genius of invention, and disclosed the inmost depths of the soulful heart. Giving ideas tangible form through symbols and signs, it has forged a bond across millennia and generations that not only ties us to the thoughts and deeds of our forbears, but serves as an irrevocable link to our humanity as well. Neither machines nor technology can replace the significance or continuing importance of this portable skill, so necessary in every age, and as vital to the enduring saga of civilization as our very next breath.

-Michael R. Sull

先完成八到十行的格言或文學作品抄寫，再進行此項練習。盡量維持字母間距與字高的一致，保持優雅。握筆要舒適不可緊握。如同在交錯練習中提過的，每寫二到三英吋就要移動紙張。讓愉快地書寫以及美麗的作品，成為你努力的目標。（記住：斜線表示正確字母斜度。）

One Day at a Time

Finish every day and be done with it. You have done what you could. Some blunders and absurdities no doubt crept in; forget them as soon as you can. Tomorrow is a new day; begin it well and serenely, and with too high a spirit to be cumbered with your old nonsense. This day is all that is good and fair. It is too dear, with its hopes and invitations, to waste a moment on all the yesterdays that have come before.

Ralph Waldo Emerson

Make Big Plans

Make no little plans; they have no magic to stir the soul. Make big plans; aim high in hope and work, remembering that a noble, logical diagram once recorded will never die, and that long after we are gone it will remain a living thing for generations.

— Daniel Burnham

進階練習範本（小尺寸）

先完成八到十行的格言或文學作品抄寫，再進行此項練習。盡量維持字母間距與字高的一致，保持優雅。握筆要舒適不可緊握。如同在交錯練習中提過的，每寫二到三英吋就要移動紙張。讓愉快地書寫以及美麗的作品，成為你努力的目標。（記住：斜線表示正確字母斜度。）

When I Heard The Learned Astronomer

When I heard the learned astronomer,
When the proofs, the figures were ranged in
 columns before me,
When I was shown the charts and diagrams,
 to add, divide, and measure them,
When I sitting heard the astronomer where he
 lectured with much applause in the lecture room,
How soon unaccountable I became tired and sick,
Till rising and gliding out I wandered off
 by myself,
In the mystical moist night-air, and from time
 to time,
Looked up in perfect silence at the stars.
 - Walt Whitman

進階練習範本（小尺寸）

先完成八到十行的格言或文學作品抄寫，再進行此項練習。盡量維持字母間距與字高的一致，保持優雅。握筆要舒適不可緊握。如同在交錯練習中提過的，每寫二到三英吋就要移動紙張。讓愉快地書寫以及美麗的作品，成為你努力的目標。（記住：斜線表示正確字母斜度。）

Lesson of the Bumblebee

According to the theory of aerodynamics, and as may be readily demonstrated through wind tunnel experiments, the bumblebee is unable to fly. This is because the weight, size, and shape, of his body in relation to the total wingspread makes flying impossible. But the Bumblebee, being ignorant of these, scientific truths, goes ahead and flies anyway, and makes a little honey every day.

 - Anonymous

The Walloping Window-Blind

 - A capital, ship for, an, ocean trip
was the Walloping Window-Blind!
 No wind that blew, dismayed her, crew
 or troubled the Captain's mind.
 The, man, at the, wheel was, made to feel
 contempt for the, wildest blow,
Tho' it, often, appeared when the, gale had, cleared
 that he'd been in his bunk below.

 - Charles E. Carryl

進階練習範本（小尺寸）

先完成八到十行的格言或文學作品抄寫，再進行此項練習。盡量維持字母間距與字高的一致，保持優雅。握筆要舒適不可緊握。如同在交錯練習中提過的，每寫二到三英吋就要移動紙張。讓愉快地書寫以及美麗的作品，成為你努力的目標。（記住：斜線表示正確字母斜度。）

Wise Wasting of Days

To awaken each morning with a smile on my face; to greet the day with reverence for the opportunities it contains; to approach my work with a clean mind; to hold ever before me, even in the doing of little things, the ultimate purpose toward which I am working; to meet men and women with laughter on my lips, and love in my heart, to be gentle, kind and courteous through all the hours; to approach the night with weariness that ever woos sleep and the joy that comes from work well done — this is truly how I desire to waste wisely the days of my life.

Thomas Dekker

進階練習範本（小尺寸）

日期：＿＿＿＿＿＿＿＿＿＿＿＿＿＿＿＿＿＿＿

先完成八到十行的格言或文學作品抄寫，再進行此項練習。盡量維持字母間距與字高的一致，保持優雅。握筆要舒適不可緊握。如同在交錯練習中提過的，每寫二到三英吋就要移動紙張。讓愉快地書寫以及美麗的作品，成為你努力的目標。（記住：斜線表示正確字母斜度。）

Music and Poetry.

If I had my life to live over again, I would have made a rule to read some poetry and listen to some music at least once a week; for perhaps the parts of my brain now atrophied would thus have kept active through use. The loss of these tastes is a loss of happiness, and may possibly be injurious to the intellect, and more probably the moral character, by enfeebling the emotional part of our nature.

— Charles Darwin

Sail, Don't Drift

I find the greatest thing in this world is not so much where we stand, but is rather in what direction we are moving. To reach the port of Heaven, we must sail sometimes with the wind, and sometimes against it; but we sail and not drift, nor do we live at anchor.

— Oliver Wendell Holmes, M.D.

進階練習範本（小尺寸）

日期：＿＿＿＿＿＿＿＿＿＿＿＿＿＿＿＿＿＿＿

先完成八到十行的格言或文學作品抄寫，再進行此項練習。盡量維持字母間距與字高的一致，保持優雅。握筆要舒適不可緊握。如同在交錯練習中提過的，每寫二到三英吋就要移動紙張。讓愉快地書寫以及美麗的作品，成為你努力的目標。（記住：斜線表示正確字母斜度。）

Ideals are like stars; you will not succeed in touching them with your hands. But like the seafaring sailor on the desert of waters, you choose them as your guides, and following them, you will reach your destiny.

- Carl Schurz

Count that day lost
Whose low, descending sun
Views at thy hand
No worthy action done.
-Longfellow

I have a little shadow that goes in and out with me,
And what can be the use of him is more than I can see.
He is very, very like me from the heels up to his head,
And I see him jump before me when I jump into my bed.
- Robert Louis Stevenson

lesson
84

進階練習範本（小尺寸）

日期：

先完成八到十行的格言或文學作品抄寫，再進行此項練習。盡量維持字母間距與字高的一致，保持優雅。握筆要舒適不可緊握。如同在交錯練習中提過的，每寫二到三英吋就要移動紙張。讓愉快地書寫以及美麗的作品，成為你努力的目標。（記住：斜線表示正確字母斜度。）

Dream and Reality

If one advances confidently in the direction of his dreams, and endeavors to live the life which he imagined, he will meet with a success unexpected in common hours. . . In proportion as he simplifies his life, the laws of the universe will appear less complex, and solitude will not be solitude, nor poverty poverty, nor weakness weakness. If you have built castles in the air, your work need not be lost; that is where they should be. Now put foundations under them.

Henry David Thoreau

My Penmanship

My penmanship has been my companion and friend, with me constantly, ever ready to respond instantly whenever thought, inspiration, or necessity have impelled its presence and assistance. It has never failed me.

- William Henning.

進階練習範本（小尺寸）

先完成八到十行的格言或文學作品抄寫，再進行此項練習。盡量維持字母間距與字高的一致，保持優雅。握筆要舒適不可緊握。如同在交錯練習中提過的，每寫二到三英吋就要移動紙張。讓愉快地書寫以及美麗的作品，成為你努力的目標。（記住：斜線表示正確字母斜度。）

Crossing The Bar

Sunset and Evening Star,
and one clear call for me!
And may there be no moaning of the bar
when I put out to sea.
But such a tide, as moving seems asleep,
too full for sound and foam,
When that which drew from out the boundless deep
turns again home.
Twilight, and Evening Bell,
and after that the dark!
And may there be no sadness of farewell
when I embark;
For tho' from out our bourne of Time and Place
the flood may bear me far,
I hope to see my Pilot face to face
when I have crossed the bar.

- Alfred, Lord Tennyson

進階練習範本（小尺寸）

先完成八到十行的格言或文學作品抄寫，再進行此項練習。盡量維持字母間距與字高的一致，保持優雅。握筆要舒適不可緊握。如同在交錯練習中提過的，每寫二到三英吋就要移動紙張。讓愉快地書寫以及美麗的作品，成為你努力的目標。（記住：斜線表示正確字母斜度。）

日期：

Sometimes

Across the fields of yesterday
he sometimes comes to me,
A little lad just back from play -
the lad I used to be.
And yet he smiles so wistfully
once he has crept within;
I wonder if he hopes to see
the man I might have been.
— Thomas S. Jones, Jr.

The Cry of a Dreamer

I am tired of planning and toiling,
in the crowded hives of men;
Heart-weary of building and spoiling,
and spoiling and building again.
And I long for the dear old river
where I dreamed my youth away;
For a dreamer lives forever,
and a toiler dies in a day.
— John Boyle O'Reilly

優質書寫的黃金準則

恭喜你。讀到這裡，表示你已經花了很多時間和努力學習英文書寫體，可以說你真正擁有了書寫的技術，你的字中帶有個人特質。現在，你將開始用一生來書寫。想想那些你會寄上祝福的人們、寄信與遠方的家人和朋友聯繫，因為持續的書寫聯絡，你與他們之間的關係會不斷成長茁壯。這難道不值得花些時間與郵票錢嗎？

如果你對書法的興趣高昂，想寫得更華麗，當然可以進行到下一個階段。建議你可以開始學習史賓賽體，可以參考我的著作《史賓賽聖經》。

在自學課程的尾聲，以下是為你準備的十項書寫黃金準則：

➡努力保持易讀性。寫出來的字要是讓人看不懂，那就是徒勞無功。

➡維持良好的姿勢。

➡讓正確的肌肉運作成為一種習慣。

➡選一支握起來舒適又能書寫順暢的筆。

➡盡量維持文法、拼字和標點符號的正確性，隨身攜帶一本字典。

➡時常研讀範例字母、單字和文章，直到深植腦海。只有這樣，你才會知道你想寫出來的字是什麼樣子。

➡每寫四到六個字母就要提一下筆，然後把紙移動二到三英寸。

➡每天練習。

➡不要寫太快。記住寫太快會犧牲好看的字形，並減低閱讀性。

➡下筆前先想清楚。記得「一旦寫畢，即可閱讀」。

附錄 1

空白練習格式

請影印這些頁面供練習使用。

➡運筆練習格式

➡交錯練習格式

➡空白練習格式：標準尺寸 (第1組)

➡空白練習格式：小尺寸 (第2組、第3組)

➡空白練習格式：進階 (小尺寸)

運筆練習格式

箭頭代表運筆方向

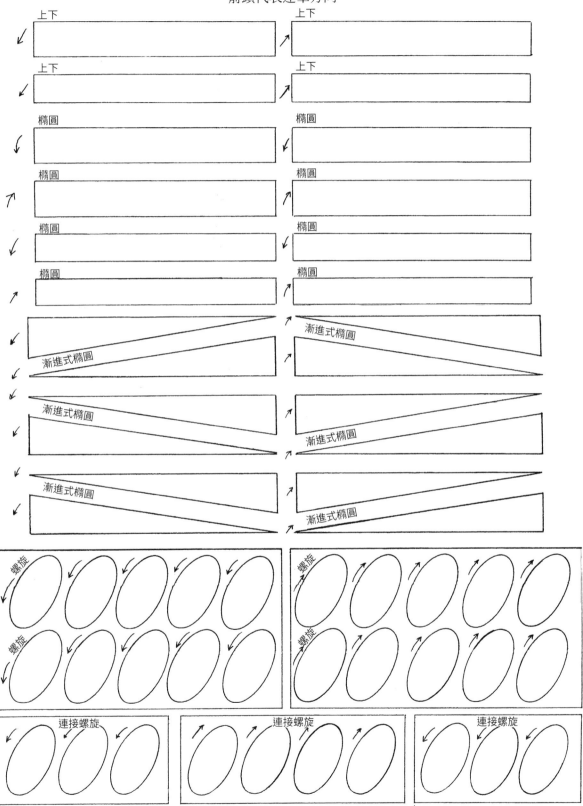

交錯練習格式

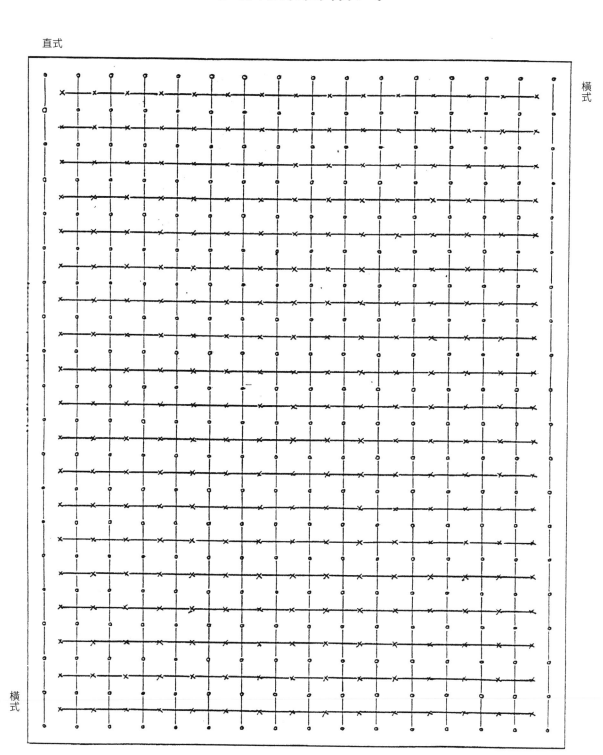

練習格式（第1組）

日期：

練習格式（第2、3組）

日期：

用此頁空白格式練習八到十行的格言或文學作品抄寫。盡量維持字母間距與字高的一致，保持優雅。握筆要舒適不可緊握。如同在交錯練習中提過的，每寫二到三英吋就要移動紙張。讓愉快地書寫以及美麗的作品，成為你努力的目標。（記住：斜線表示正確字母斜度。）

進階格式（小尺寸）

日期：

用此頁空白格式練習八到十行的格言或文學作品抄寫。盡量維持字母間距與字高的一致，保持優雅。握筆要舒適不可緊握。如同在交錯練習中提過的，每寫二到三英吋就要移動紙張。讓愉快地書寫以及美麗的作品，成為你努力的目標。（記住：斜線表示正確字母斜度。）

Model

1

2

3

4

5

6

Model

1

2

3

4

5

6

Model

1

2

3

4

5

6

附錄 2

鋼筆的使用

　　這個部分只是附加資訊，並非一定要用鋼筆來寫字，前面提到的書寫工具都可以使用，包括鋼珠筆、原子筆、中性筆和簽字筆。鉛筆用來練習很棒，但是千萬不要用在正式書寫。由於鉛筆的筆芯很軟，寫出來的線條較粗也容易模糊，看起來不一致。一般鉛筆筆芯會用石墨製成，寫出來的線條很容易弄髒或擦掉，因此並非書寫正式信函或文件的理想工具。

　　為了字跡清楚，書寫工具要握起來舒適、筆尖銳利，並且可以寫出粗細一致的線條。正如同汽車、船隻、攝影器材及娛樂器材中都有奢華選擇，講到高貴的書寫工具，自然非鋼筆莫屬。

　　不過現在市場上也有很多高達幾百美金的高級鋼珠筆。這些筆的高價位主要反應在製造廠商的品牌，或筆身的材料上，像是金、銀或手工生漆。鋼珠筆的運作機制無論在哪個價位都差異不大。幾乎所有鋼珠筆都是細細的墨水管裝上油性墨，最終導向滑溜的金屬球。碰到紙張時，這個小球就會滾動，在移動的過程中留下墨水的痕跡。

　　鋼珠筆是二次世界大戰的產物，非常方便可靠，而且各種價位都有。有時會讓人覺得這是一種不帶感情的書寫工具。因為鋼珠滾動得非常流暢，書寫者常常很難感受到實際寫字時的感覺。說實在的，這種說法可能有點嚴苛或不公平，很多人出於各種原因熱愛他們的鋼珠筆。不過一般來說，如果想要經歷將言語化在紙上的觸感、將思緒視覺化的話，沒有一種現代書寫工具能比得上鋼筆。

　　鋼筆有自己獨特的傳承。最早製造出廠的時間可以追溯到一個世紀以前。在二十世紀初到二次大戰的時期（鋼珠筆出現前），曾經存在生產和使用鋼筆的輝煌年代，各式不同的供墨系統與各種不同顏色材料的筆身，甚至有的還使用貴金屬。通常家中某一位成員會有一支特別喜愛、終生使用的鋼筆，接著傳給他的兒子或女兒，就這樣一代一代傳下去。正因如此，帶有懷舊情感的鋼筆在書寫工具中顯得相當獨特。市場上販賣骨董鋼筆與販售新筆的一樣多，對兩種鋼筆都想擁有的人來說，市場資源是非常充裕的。

然而，必須一提的是，鋼筆不如鋼珠筆來得方便。鋼筆要不時灌墨和定時的清潔（每個月我會清潔一次），而且比鋼珠筆更脆弱。不過對喜歡手寫書信，在面前放一張新紙，手拈一支心愛鋼筆的人來說，如期待一般愉快，這種感覺難以形容。用筆將心裡的感受寫成可閱讀的文字，筆尖滑過紙面上的感覺，留下墨水的軌跡，這是種很親密的感受。就像你寫信的對象正坐在你旁邊，與你當面交流一般。對愛鋼筆成痴的人來說，額外要注意的事項只是「維護和照顧」的一部分而已，這正顯示了主人的寵愛，也因此才讓這支鋼筆變得如此特別。

想到我對於用鋼筆寫字的喜愛並樂於分享，但我發現介紹鋼筆基本知識的書面資料很少，因此，我提供以下資料作為一般性的參考。

・如何選擇鋼筆・

選擇鋼筆是一件很個人的事。但是有幾點要記住。筆握起來一定要舒服（不可太小或太大，不可以不平衡或太重），書寫要流暢，出墨量要一致。筆尖在紙上滑動時出墨要順暢。

選一支適合你且合用的鋼筆，最好的方法是去信譽佳的筆店，請有經驗的店員提供建議，多試幾種不同的筆再買。如果沒辦法去，也可以打電話給筆店，詢問店員的意見。

市面上有許多大廠牌生產的高品質鋼筆，大致上都是可靠而且容易使用的。建議學習一些鋼筆相關的知識，這樣你會更了解筆的特性、取得性和價錢。盡量先試寫再購買。如果只因鋼筆的形狀、大小或顏色就喜歡一支鋼筆，但握筆不舒服或是很難寫，那麼也無法享受書寫。

・花費・

鋼筆的價錢範圍很廣，從低於十美元到價值一部車子的限量蒐藏等級都有。便宜的鋼筆並不代表品質不好。通常低價位的鋼筆也有好寫且可靠的，不過價位高低還是有區別的。低價位的筆尖是鋼製，上百美元或更高的鋼筆筆尖通常是用金或其他貴金屬製成的。但這其實也是種誤解，因為除了最便宜的鋼筆之外，所有鋼筆筆尖的最尖端，都是用一種叫做銥的堅硬金屬所製，而不是用鋼或金製成的。銥製的小圓球會焊接到筆尖的頂端。精心製造的昂貴鋼筆，在銥點會精心打磨，而金製筆尖在書寫時會帶有彈性，回應寫字過程中手指肌肉的微妙反應。

建議在負擔得起的價錢範圍內多選幾支喜歡的筆，可以的話就試試看感覺如何。好好照顧鋼筆，可以使用很多年，通常是一輩子。買一支真正喜歡的筆，它會成為你多年的好友。有些人會從便宜的筆下手，等經濟狀況允許和使用鋼筆的經驗增長後，再買較貴的筆。基本上只要想清楚預算，再用常識購買鋼筆就對了。

·特定廠牌的鋼筆一定比較好？·

以經驗法則來說，知名廠牌的鋼筆都算可靠，也能讓書寫者得心應手。哪個品牌比較好，完全取決於個人。喜歡鋼筆的人會因為很多不同原因堅持自己的最愛，而非因為筆的品質。念舊、或前一位主人（比如父親用的筆）及其他各種的情境（在生日或畢業典禮等特別的日子收到的禮物），常會影響一個人鍾愛某個品牌勝過其他。我喜歡水人牌（Waterman）、西華（Sheaffer）、高仕（Cross）、派克（Parker）的鋼筆，我一位好朋友則偏愛百利金（Pelikans）遠勝其他品牌，這完全是個人選擇。用過各種筆後，就可以依自己的偏好決定。

·如何選擇適合自己的筆尖？·

一般鋼筆的尺寸分為粗尖、中尖、細尖和超細尖這幾種。有些特殊的筆尖如義大利書法尖，雖然少還是可以找得到。大部分便宜的鋼筆都以中尖為標準配備。如果你買的是這種便宜的鋼筆，可能沒什麼筆尖選擇，不過中尖書寫起來也是沒有問題的。

唯一要建議的是，以一般的書寫來說，中尖和細尖最好用。關鍵在於筆尖要夠小，在你寫小字母如a、e、o時，中間的封閉區域不會被墨水浸滿。當然，粗尖在書寫的樣貌上比較可以加些特色筆觸，但是小寫字母的封閉區塊都會浸滿墨水，完全看不出來是哪個字母。如此一來會大大減少手寫的易讀性，使用細尖書寫通常要用比較輕柔的筆觸。在寫字時要特別小心，不要下筆太重。因為筆尖與紙張的接觸點是非常小的，如果不小心太用力壓筆，可能會把筆給毀了。

·如何選擇墨水·

大部分出產鋼筆的品牌也會販售自己的墨水，並且推薦給顧客，當然這也是不錯的選擇。但是重申一次，愛鋼筆成痴的人，通常有自己喜愛的品牌。我個人喜歡百利金、西華和水人的墨水。不過我的習慣是每支鋼筆用不同的墨水，也就是說我不會今天把西華墨水用在西華鋼筆上，接著隔幾週又把百利金墨水用在西華鋼筆內。不用非在鋼筆裡灌同品牌的墨水。我習慣將百利金墨水用在西華鋼筆上。墨水確實會有些不同（濃稠度），所以我覺得應該小心保持一支鋼筆只用一種墨水，讓鋼筆可以長久使用。我「崇尚」筆都只用一種墨水。目前兩支筆用西華墨水，兩支用水人墨水，有三支鋼筆用百利金墨水，以上這些墨水都是我喜愛的，再重申一次，這純粹是個人偏好。

·如何上墨·

上墨方式有三種：瓶裝填充、卡式墨水和吸墨器。大部分便宜的筆都是用卡式墨水。五十美元

以下的大部分鋼筆都適用卡式或吸墨器。有些高階筆則只能用吸墨的方式。這些不同的上墨方式都很方便而且可靠。以下是較廣泛的說明。

卡式墨水	這是最普遍也最多人使用的方式。把密封的墨水管插進筆尖後端的筆身，卡式墨水的尾部被推入刺穿，墨水就會流到筆尖。用完後把空的卡式墨水管拿掉，再換一個新的。
吸墨器	狹長的空墨水管，剛好能放在筆身內。使用吸墨器，要把筆尖浸到墨水瓶中，讓墨水完全蓋過筆尖，再吸墨。吸墨器讓人在使用墨水上有更多的選擇，不會被卡式墨水所限制。市面上有好幾種不同的吸墨器都很好用。我個人比較喜歡活塞式吸墨器，不過用塑膠製（又稱氣囊式）較薄的吸墨器也很可靠。
瓶裝填充	這類型的筆本身就有一個機械式的裝置，通常在筆身的最後端，將筆尖浸入墨水瓶中吸墨。旋轉尾端，筆身內的活塞會形成真空，將墨水從瓶中吸到筆身內。當然還有其他不同的內建式吸墨器，但活塞式是最普遍也最好用的。在筆身裡的吸墨裝置其實是筆的一部分，因此不能用其他方式吸墨。

養成固定清潔鋼筆的習慣是最聰明的做法，每個月我一定會清潔一次鋼筆。如果你的鋼筆上了墨卻不清潔的話，那麼一段時間後（幾個星期或更久，看筆的狀況而定），墨水會蒸發，會在筆管和墨水流過的筆尖處留下殘墨。那麼你下次使用這支筆時，不但會寫不出來，而且就算重新上墨，但是乾掉墨水的外殼會讓鋼筆的功能變得很不協調，寫出來的線條粗糙且刮紙。最糟糕的狀況是這些殘墨會塞住筆尖。如果到了這一步，那麼筆就真的無法使用了。

只要養成固定清潔的習慣就可以避免以上這些事。以下是我的建議：

每個月固定重新上墨。沖洗掉舊的墨水，再注入新的墨水，這樣可以確定筆本身的供墨系統是濕潤的，而且可以充分上墨。如果使用卡式墨水，就花一分鐘左右用溫水沖洗整個筆尖，這樣可以沖掉留在筆尖上的墨漬。再用廚房紙巾擦乾筆尖，在紙上試寫一下。無論是瓶裝填充或吸墨式鋼筆，都不會因為每個月用水清潔而損毀筆尖。不過，我還是建議每次在上新墨時，都沖洗一下鋼筆。記住在上新墨前要擦乾筆尖。這些差不多涵蓋了你需要知道的資訊。

額外延伸字母：
連續小寫t與帕爾瑪大寫F

附錄 3

有時我們偶爾會得到些令人開心和意外的額外資訊。因此，我要介紹兩個古早時期用的字母，現在已經很少人用了。在二十世紀初的前數十年，連續小寫t與帕爾瑪大寫F在書寫中相當常見，而且是基於一個很好的理由，那就是容易寫而且可以寫得很快。連續小寫t受歡迎是因為可以不用提筆，也不用寫t上面的橫線，不需要在寫完後再回去連接t。這種小寫t的寫法也很適合在寫最後一個字母時使用，取代用前面所教的t。

至於大寫F的寫法就像是標準F的草寫版本。標準F是先寫基本形狀 ，提筆再加上另外兩筆 和 ，帕爾瑪F則是用一筆弧線就可以完成，結尾筆畫也取代了原本F的最後橫線。當然你也可以稍稍提筆，很快寫一個下行筆畫作為橫線。

要用其中一種或兩種字母都用全在你；這裡只是提供你多一個參考選項。寫的好時真的看起來很迷人，而且帶些復古的味道，何不一試！

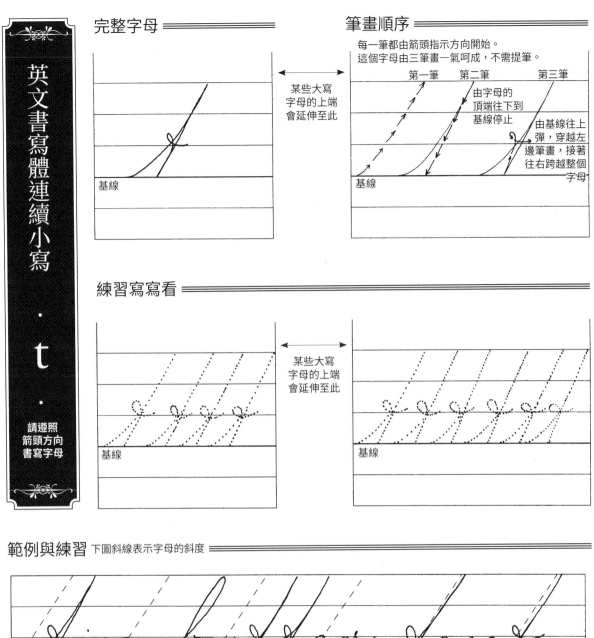

每一筆都由箭頭指示方向開始。
這個字母由三筆畫一氣呵成，不需提筆。

第一筆　第二筆　第三筆

某些大寫
字母的上端
會延伸至此

由字母的
頂端往下到
基線停止

由基線往上
彈，穿越左
邊筆畫，接著
往右跨越整個
字母

基線

基線

英文書寫體連續小寫

·t·

**請遵照
箭頭方向
書寫字母**

練習寫寫看

某些大寫
字母的上端
會延伸至此

基線

基線

範例與練習 下圖斜線表示字母的斜度

基線

基線

練習範本（第1組）

日期：

Model *tttt tttt ability tincture attend toaster*

1

2

3

4

5

Model *ten there attempt little patriotic institution*

1

2

3

4

5

Model *thermostat temperature author tablet continental*

1

2

3

4

5

練習範本（第2組）

日期：

請先完成練習範本第1組所有內容，再進入第2組練習。仔細研讀範例列並作為指標，在下面六行空白格線上書寫同樣的內容，盡可能寫得和範例一樣，並維持字母間距和字高的一致。第2組的字高較小，是為了讓書寫者習慣小尺寸字母，這種傳統慣用的尺寸可以讓書寫更輕鬆也更快。（記住：斜線表示正確字母斜度。）

Model　*t t t t　t t t t t*　*ability tincture attend toaster*

1

2

3

4

5

6

Model　*ten there attempt little patriotic institution*

1

2

3

4

5

6

Model　*thermostat temperature author tablet continental*

1

2

3

4

5

6

附錄 3　額外延伸字母

練習範本（第2組）

日期：

Model　We planted twenty-two mystle trees on the hillside.

1

2

3

4

5

6

Model　Saturn and Neptune are two of our furthest planets.

1

2

3

4

5

6

Model　The extreme depth of the crater prevented exploration.

1

2

3

4

5

6

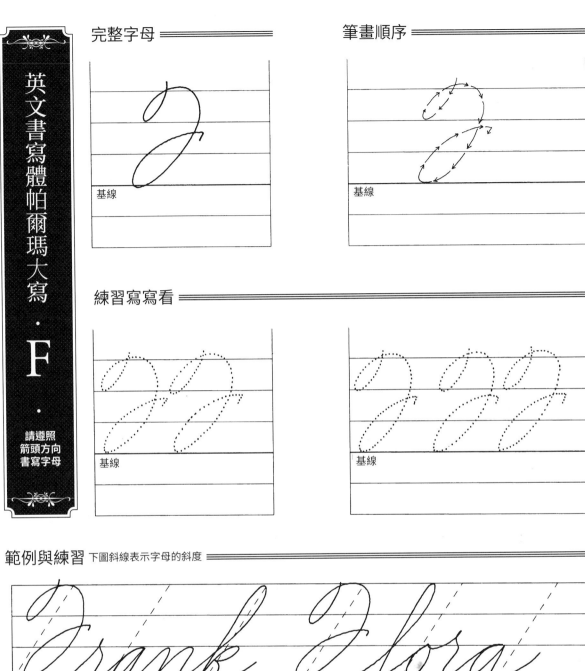

完整字母

筆畫順序

基線

基線

練習寫寫看

基線

基線

範例與練習 下圖斜線表示字母的斜度

基線

基線

附錄 3 額外延伸字母

練習範本（第1組）

每個練習範本都有三行範例，底下跟著五行空白的格線。仔細研讀範例並作為指標，在下面五行空白格線上書寫同樣的字母或字詞，盡可能寫得和範例一樣。（記住：斜線表示正確字母斜度。）

Model *FFFFFFF Florence Frank Frita Fred*

1

2

3

4

5

Model *Flowerpot Five-spotted Owl Northern Fisk*

1

2

3

4

5

Model *Fallow Dees Flicker Old Faithful Fairway*

1

2

3

4

5

請先完成練習範本第1組所有內容，再進入第2組練習。仔細研讀範例列並作為指標，在下面六行空白格線上書寫同樣的內容，盡可能寫得和範例一樣，並維持字母間距和字高的一致。第2組的字高較小，是為了讓書寫者習慣小尺寸字母，這種傳統慣用的尺寸可以讓書寫更輕鬆也更快。（記住：斜線表示正確字母斜度。）

Model — *Florence Frank Frita Fred*

Model — *Flower pot Five-spotted Owl Northern Tisk*

Model — *Fallow Deer Flicker Old Faithful Fairway*

練習範本（第2組）

日期：

請先完成練習範本第1組所有內容，再進入第2組練習。仔細研讀範例列並作為指標，在下面六行空白格線上書寫同樣的內容，盡可能寫得和範例一樣，並維持字母間距和字高的一致。第2組的字高較小，是為了讓書寫者習慣小尺寸字母，這種傳統慣用的尺寸可以讓書寫更輕鬆也更快。
（記住：斜線表示正確字母斜度。）

Model *Florida Finland French Horn Falkland Islands*

Model *Fiddlehead Fern Ferret Flax Fulton Millard Fillmore*

Model *Flower Mount Fujiyama Flamingo Freeport Franklin*

美國國寶級大師為你量身訂製
英文書寫體自學聖經（新裝版）
字形分析 × 肌肉運用 × 運作練習，經歷百年淬鍊的專業系統教學，讓你寫一手人人稱羨的美字
American Cursive Handwriting

作　　　者	邁克·索爾（Michael Sull）、 戴博拉·索爾（Debra Sull）	
譯　　　者	王豔苓	
美 術 設 計	郭彥宏	
內 頁 構 成	高巧怡	
行 銷 企 劃	蕭浩仰、江紫涓	
行 銷 統 籌	駱漢琦	
業 務 發 行	邱紹溢	
營 運 顧 問	郭其彬	
責 任 編 輯	劉文琪、賴靜儀	
總 編 輯	李亞南	
出　　　版	漫遊者文化事業股份有限公司	
地　　　址	台北市松山區復興北路三三一號四樓	
電　　　話	(02) 2715-2022	
傳　　　真	(02) 2715-2021	
服 務 信 箱	service@azothbooks.com	
網 路 書 店	www.azothbooks.com	
臉　　　書	www.facebook.com/azothbooks.read	
營 運 統 籌	大雁文化事業股份有限公司	
地　　　址	台北市105松山區復興北路333號11樓之4	
劃 撥 帳 號	50022001	
戶　　　名	漫遊者文化事業股份有限公司	
二 版 1 刷	2023年6月	
定　　　價	台幣650元	

ISBN　978-986-489-805-3
有著作權·侵害必究
本書如有缺頁、破損、裝訂錯誤，請寄回本公司更換。

American Cursive handwriting by Michael Sull, Debra Sull
Copyright © 2019 Michael Sull, Debra Sull
All rights reserved.

國家圖書館出版品預行編目 (CIP) 資料

英文書寫體自學聖經（新裝版）：美國國寶級大師為
你量身訂製, 字形分析肌肉運用X 運作練習, 經歷百年
淬鍊的專業系統教學, 讓你寫一手人人稱羨的美字 /
邁克. 索爾(Michael Sull), 戴博拉. 索爾(Debra Sull)
著 ; 王豔苓譯. -- 二版. -- 臺北市 : 漫遊者文化事業股
份有限公司, 2023.06
232 面 ; 21×28 公分
譯自 : American cursive handwriting
ISBN 978-986-489-805-3(平裝)
1.CST: 書法 2.CST: 書體 3.CST: 英語
942.27　　　　　　　　　　　　　　　112007580

漫遊，一種新的路上觀察學
www.azothbooks.com

漫遊者文化

大人的素養課，通往自由學習之路
www.ontheroad.today

遍路文化·線上課程